東京 詩的瞬間

TOKYO POETIC MOMENTS

E Arohan

E Arohan

紀錄片導演，攝影師，詩人，相機收藏家。

生於蒙古高原，後赴日留學，早稻田大學畢業後，從事
紀錄片拍攝工作將近三十年，作品屢獲各大電視台獎項
的肯定。

在日舉辦過多次攝影展。堅信攝影是留駐時空的魔盒，
被攝下的瞬間自此永存。

Documentary director, photographer, poet, and a collector
of cameras.

Born in Mongolian Plateau, E Arohan went to study in
Japan. After graduated from Waseda University, he became
a documentary director for almost 30 years. His works have
been honored by various television awards.

As a photographer, he has held several exhibitions in Japan.
He believes camera is a magic box, which freezes time and
space. And those frozen moments will last forever.

攝影 我心中的一輪明月

攝影 我心中的一輪明月
予我靈感
呼喚我 奔向未知的地平線

月光下 我夢見
鮮花盛開的草原
微風飄來花香
彎彎小河 銀魚般的波光
閃爍奔流

遠山鹿鳴 樹林搖曳
風中的綠葉 紛紛伸手
召喚著我
百靈鳥姿態輕盈
水晶般鳴囀
是美好的童年記憶
是春天的情歌

月光下 我夢見

南國的海
寶石般深邃透明
美麗少女
騎著銀白駿馬
與浪花共舞
欣然舞向宇宙翩翩

於是

月光下 我夢見
亨利・卡提耶・布列松
將瞬間變成永恆的魔法
安塞爾・亞當斯
建構 月出之地
尤金・史密斯
發現 通往樂園之路

* * *

攝影之於我，何等歡快！

當我手持相機，走向街頭，或投入大自然的懷抱，不知為何，心裡就會滿溢希望與幻想。「這次也許能拍到像尤金・史密斯的《邁向天堂花園》或安塞爾・亞當斯的《新墨西哥的月出》那般觸動人心的作品。」「期盼已久的神奇畫面，就在前方，等著我。」──這類奇想浮現。

更多時候，不一定拍得到好照片，但我仍然享受這整個過程。蒙古有句格言：「喜歡，是不需要理由的。」（duord shargui），適切說明了我的心境。

相機這個魔盒，令我愛不釋手。

光圈，象徵空間，快門，如同時間，且須與「光」產生作用。時空與光，讓我聯想到宇宙與哲學世界。

有一張日本的漫畫，圖說寫著：「一個攝影師平時應有的備戰姿態」。畫面是一位正在泡溫泉的攝影師，頭頂放著一台相機。寓意淺顯，即攝影師二十四小時皆須拿著相機，因為不知「奇蹟」何時到訪。正所謂「上帝願意幫助有準備的人」。我曾體驗過，但不少次卻是反面的體驗。比如時機剛好，卻沒有帶相機，或者帶了相機，但沒電，又或者忘了裝記憶卡……，遇到好鏡頭卻錯過，常讓我覺得扼腕，說是悔恨終生也不為過。

好的，說說街頭吧！

街頭是舞台，是露天電影院，甚至是米蘭、巴黎的時裝節。在街頭佇立或行走的每個人，包括我自己，皆努力扮演著各自的角色。

如劇一般，這些角色構築一幅幅有趣的街景畫面，看著一對對牽著手的戀人，我給予祝福，打扮入時的人們行色匆匆，則讓我精神為之一振，這些都是僅限一次，難以再現的畫面。

攝影作品的美妙即：時間過得越久，寓意越深，欣賞價

值越高。如同一罈美酒，經過時間的沉澱，更加香醇甘美，也更濃郁。

什麼？我拍攝時當下的心情？

除了一股非拍不可的「執念」外，我常以為，觀景窗裡所見的「當下」，鏡頭對準的不僅是「當下」，更多的是「未來」（請原諒我的豪言壯語）。我經常自問自答：「現在讓我感動的，多年後，人們還會對這些影像有所感嗎？」我的答案總是樂觀的「YES」！

在時間的長流裡，一切持續不停地改變。就像古希臘哲學家赫拉克利特說的：「人不能二度踏進同一條河流。」

因此，當下是未來，當下即永恆。

我想起了泰戈爾《漂鳥集》裡喜歡的詩句：
「你離我有多遠呢，果實呀？」
「我藏在你心裡呢！花兒呀！」

攝影的魔法，讓我們在時間的果園裡，各自豐收喜歡的果實。可以把它釀成美酒，與戀人或好友小酌。

抑或，與心中的一輪明月，共飲。

E Arohan
2024年3月22日，於東京

写真 我が心の明月

写真 我が心の明月
優しい光が照らす
人生 道なき道
月影が描く
こころ かたち無きかたち
インスピレーションの泉
未知の夜明けへ私を誘う

降り注ぐ 月光に包まれ
私は美しい夢を見た
花咲く広大な草原
風の翼が運ぶ
草花の香り
朝 光を奏でて流れる
小川のせせらぎ

風にそよぐ樹木の梢
手を振りほほえむ木の葉
蘇る 少年時代の夢

ナイチンゲールが
水晶のような音色で
春の情歌を歌い合う

降り注ぐ 月光に包まれ
私は美しい夢を見た
澄み渡る宝石の如く
空と雲を色鮮やかに映す
南国の海
白い砂浜に乙女が
銀色の駿馬に跨り
浪華と共に踊る

降り注ぐ 月光に包まれ
私は美しい夢を見た
アンリ・カルティエ・ブレッソンの
瞬間を永遠に変える魔法に
アンセル・アダムスの
自分の月を創る想像力に

ユージン・スミスの
楽園への道をみつけるセンスに
私は導かれる夢をみた。

*　*　*

いつも心ときめく、写真撮影。

カメラを手に街や大自然の奥へ出かけよう。なぜか目が輝き、力がみなぎる。 もしかしたら今度こそ『楽園への歩み』(ユージン・スミス)や『月の出』(アンセル・アダムス)のような、人のこころを打つ、素晴らしい写真が撮れるかもしれないと思うとワクワクせずにはいられない。奇跡が起こるかもしれない、待ち望んでいた軌跡が……となれば、日常の時間がたちまちファンタジーにかわる。

傑作は簡単に撮れない、撮れなくても結局写真は楽しい、という結論には変わりない。 モンゴルの諺に「好きなら理由なし」というのがある(モンゴル語；duord shargui)。

写真と撮影はもとより。カメラをも工芸品として、というよりパワーアイテムとして?こよなく愛している。 この魔法の箱を構成している絞りは宇宙空間を象徴し、シャッタースピードは時間を象徴している。時間と空間が光と作用し合う。そこから哲学と宇宙の原理を感じる。

いつもカメラを持ち歩く自分と重ね合わせて、日本の一コマ漫画を思い出してひそかに笑うことがある。写真好きは守るべき姿、みたいなタイトルだったような気がする。絵はひとりの写真好きらしき人間が、温泉にひたりながらも、頭の上になんとカメラをのせている。意味は言うまでもなく、シャッターチャンスが何時訪れるかは、誰にもわからない。カメラは一時も離さずに待ち構えようだね。笑いことではあるまい、思わず頷きたくなる。人間というのは、おかしいなもの

で、カメラを持ってなかった時に限って、素晴らしいシャッターチャンスに巡り合う確率が、高いような気がしてならない。

なぜストリートなのかって？

私にとってストリートは、リアルな舞台や青空映画館なのだ。ミラノやパリコレクションよりも身近なものである。ストリートでは、私をも含めて、誰もがそれぞれ各自の役柄を演じている。

そこには、ドラマの原風景が繰り広げられている。手を繋いで歩くカップルを見ると心から祝福したくなるし、おしゃれに着こなしている人や身だしなみが整っている人を見ると、こっちも元気になる。すべてがオリジナルで、一度限りの光景。

良い写真は、時が経つにつれて鑑賞価値が増す。それは美酒に似ている。歳月が経つほど味わいを深めてい

く。時代の激流の中、すべてが絶え間なく移り変わる。ファッションのみならず、人の表情まで、時代によって変わる。

撮影する時、いつもどんな気持ちですかって？

そうだね。ファインダーを覗き、目線は『今』を見つめているが、心はいつも『未来』を見つめている。（幾分傲慢な言い方かもしれないが、お許しください。）『今、私が見て感動しているこの光景を、将来人々が写真を眺めて、依然感心するだろうか？』と常に自分に問いかけている。そしていつも、楽観的に『yes』と答えるようにしている。

時の流れはとまらない。「同じ川に二度入ることはできない」と古代ギリシャの哲学者ヘラクレイトスは言い残した。

私の好きなタゴールの詩の一句を思い出したので、こ

こに書き記しておきましょう。
「オ！果実よ
私からどれほど遠いところにいるのかと 花が問いた。」
「オ！花よ
私はあなたの心の奥に隠れていると 果実が答えた。」

写真の魔法を使えば、時間の果樹園の中から、好きな果実を掴み取り、思い出の美酒に仕上げ、愛する人や友人と盃を交わし歓談できる。或いは心の明月と夢を語りあおう。

それでは、カメラを手に出かけよう。

E Arohan
2024年3月22日、東京にて

The Moon Rises from My Heart

Taking pictures is such a pleasure.

Every time I walk out to the street or into the nature with a camera in my hand, for some reason I can't help feeling a sense of hope and fantasizing I might be able to capture something that touches people's hearts, like *The Walk to Paradise Garden* by Eugene Smith or *Moonrise, Hernandez, New Mexico* by Ansel Adams. The miracle I've been waiting for might have been in front of me.

Most of the time, great pictures are out of reach but I still enjoy taking pictures. A motto in Mongolia says "You don't need a reason to like anything you like." (duord shargui) It speaks to my heart.

I love cameras. They are magic boxes.

The aperture is for the space. The shutter is for the time and has to play with the light. Space, time and light constitute the world of Universe and Philosophy.

A Japanese cartoon captioned as: "A photographer should be ready all the time", in which a photographer taking a bath in a hot spring, with a camera above his head. What it means is clear: you have to bring your camera with you 24 hours a day, because you don't know when a miracle will happen.

As the saying goes: "God helps those who are prepared." I have experienced quite the opposite, such as: a good timing but no camera, or with a camera but out of battery or no SD card… It's true to say, after I miss a good shot, I'll regret it forever.

Well, let's talk about the street.

The street is a stage, an open-air cinema, a fashion festival in Milan or Paris. Everyone standing on or walking down the street, including me, has a role to play.

The beauty of photography is: as time goes by, the value rises high. Like a bottle of vintage wine, the older it gets, the richer it tastes.

What I feel when I'm shooting?

Apart from the obsession with taking pictures, I always think

what I see from the viewfinder, the so called "present", is not only the "present". It's more like the "future". (Please forgive my arrogance.) I'll ask myself, "Do you believe what moves you today shall move the others after all the years?" The answer is always "yes".

In the flow of time, everything keeps changing, like the saying by Greek philosopher Heraclitus, "No man ever steps in the same river twice". So, the present is the future. The present is forever.

This reminds me of my favorite lines from Tagore in *Stray*

Birds:
"How far are you from me, O Fruit?
I am hidden in your heart, O Flower."

The magic of photography allows us to harvest our favorite fruits in the orchard of time. Then we brew them into bottles of fine wine and toast with our lovers or friends.

Or toast with the moon in my heart.

<div align="right">
E Arohan

March 22, 2024, Tokyo
</div>

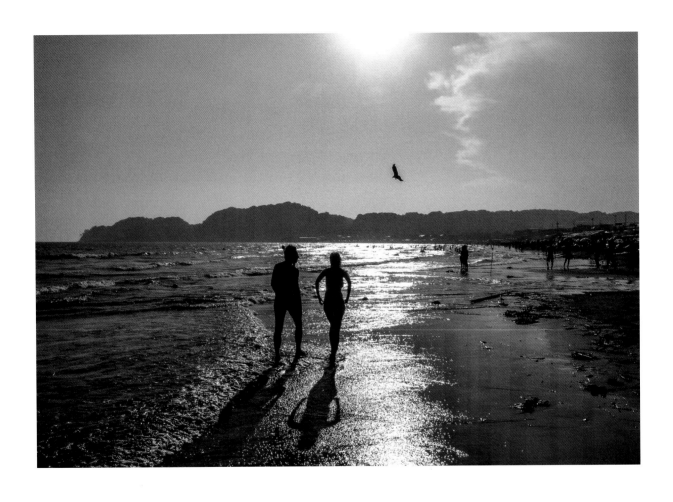

陪伴 熱海 2013
海風輕撫著心傷
陽光倏地點亮希望
終能展翅，充滿歡喜與力量

右頁｜老人與狗 多摩川 2017
看！狗的眼神，忠誠，敏捷，深邃。

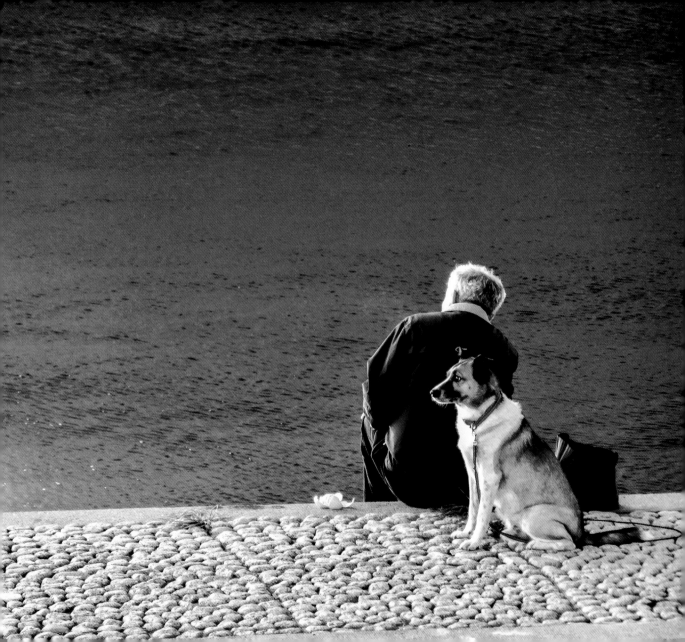

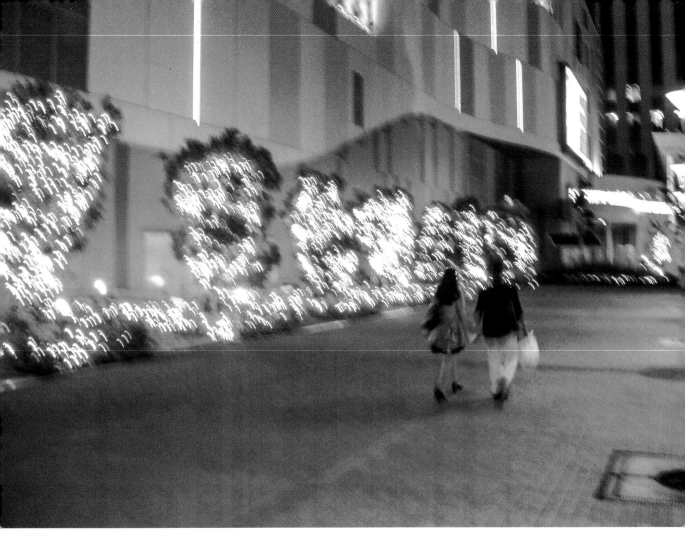

背影　2013
背影可以看出一個人的虛與實，悲與喜，
所以我拍攝不少背影，揣想他／她們當下的情緒。

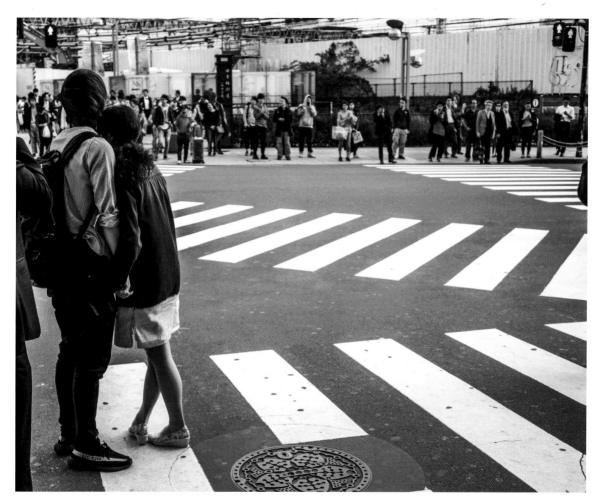

依偎 2013

握你的手，聽你的心，依靠著你。
幸福，單純而美好。

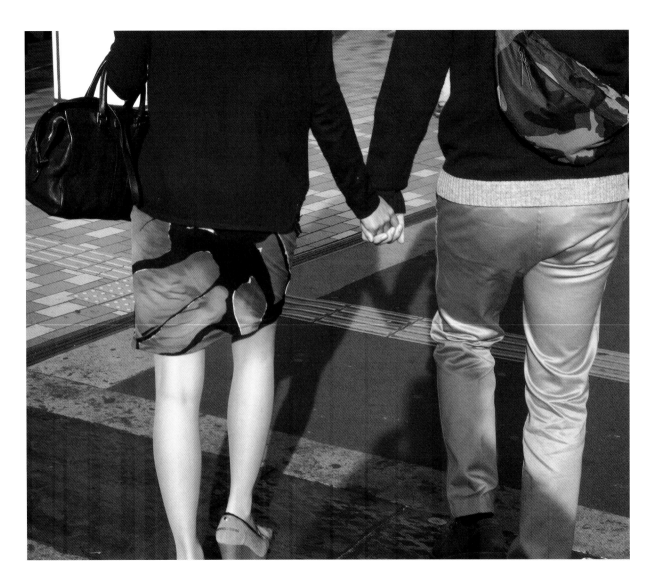

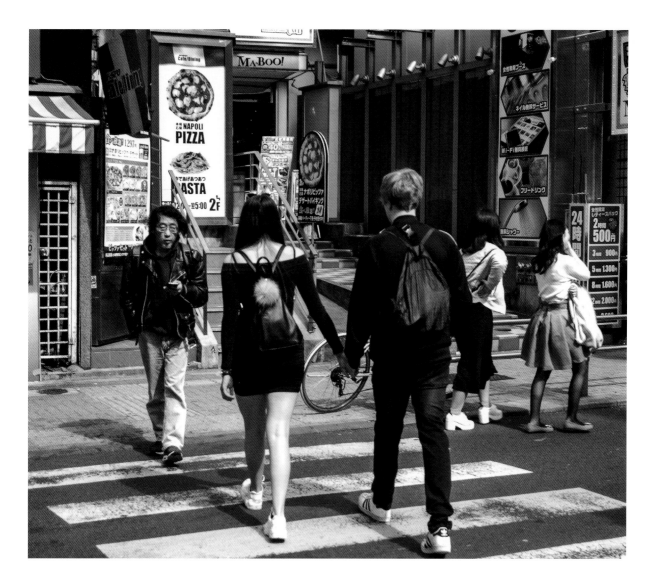

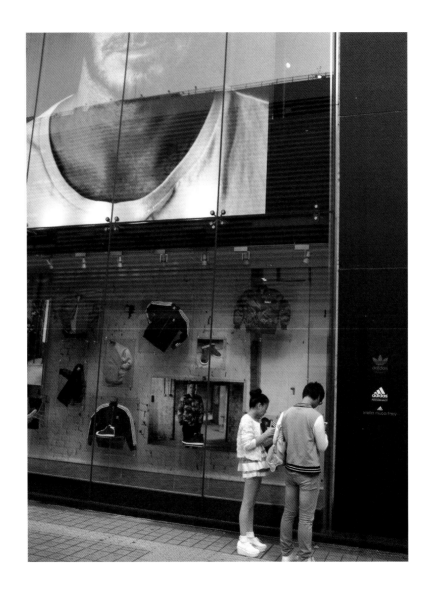

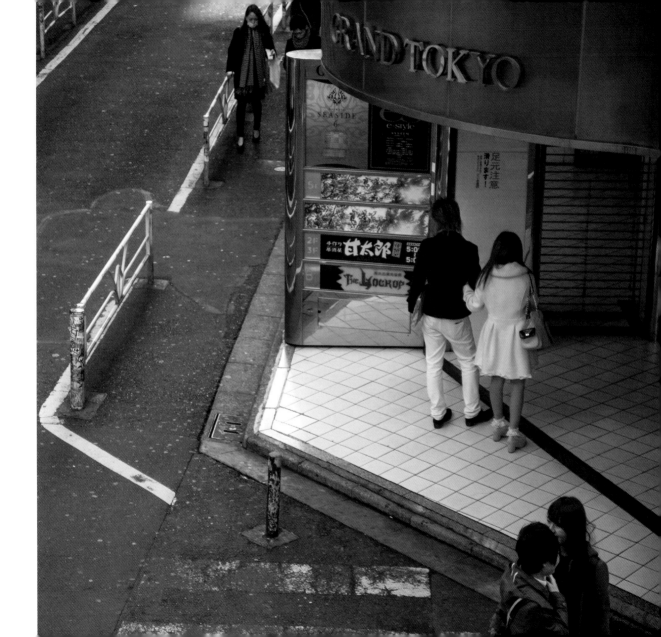

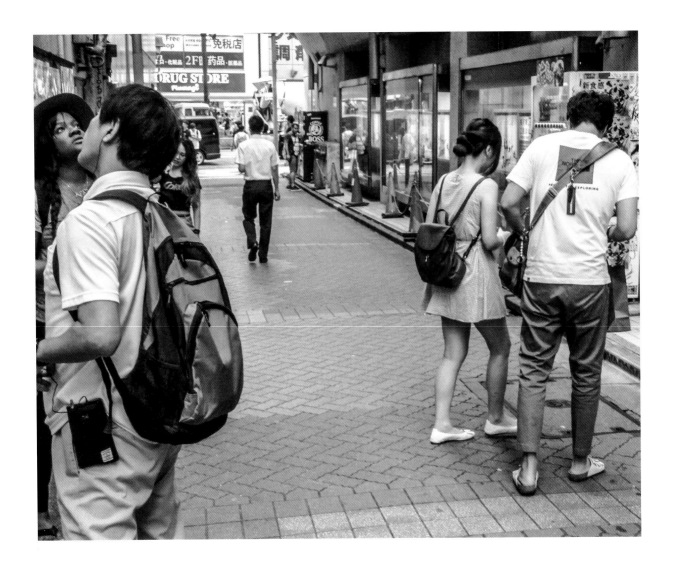

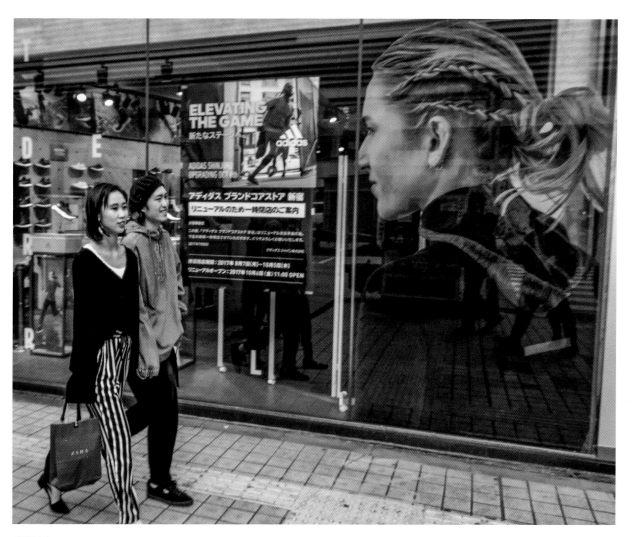

愛與時尚 2016

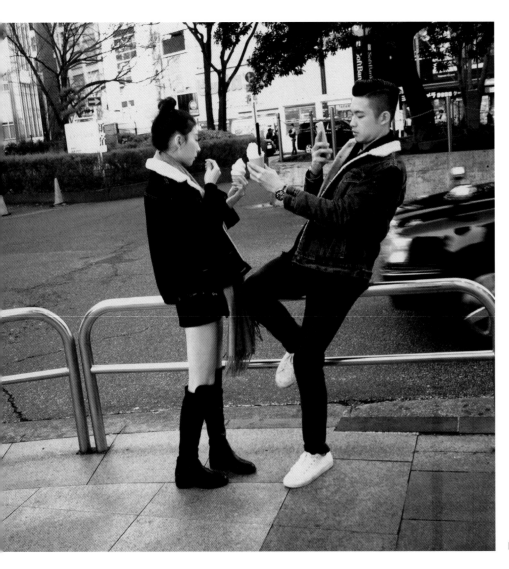

時尚的瞬間 2013

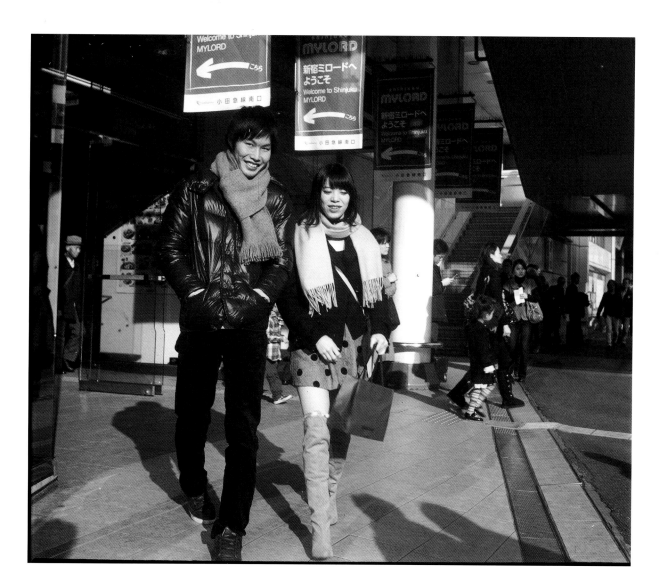

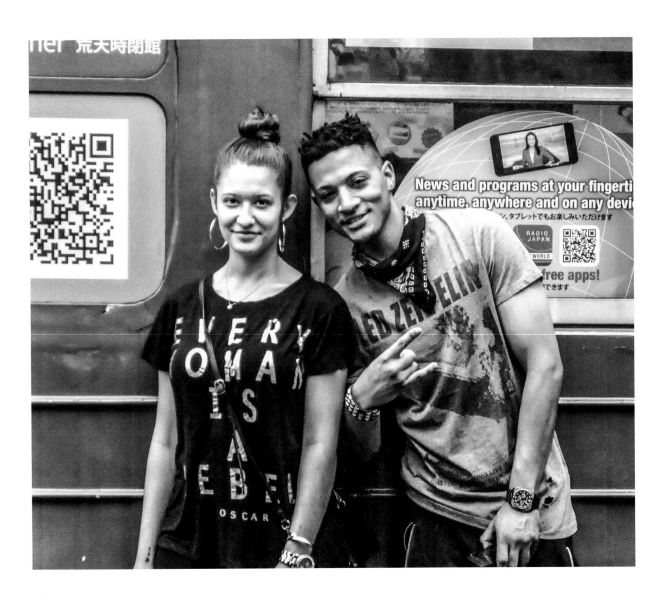

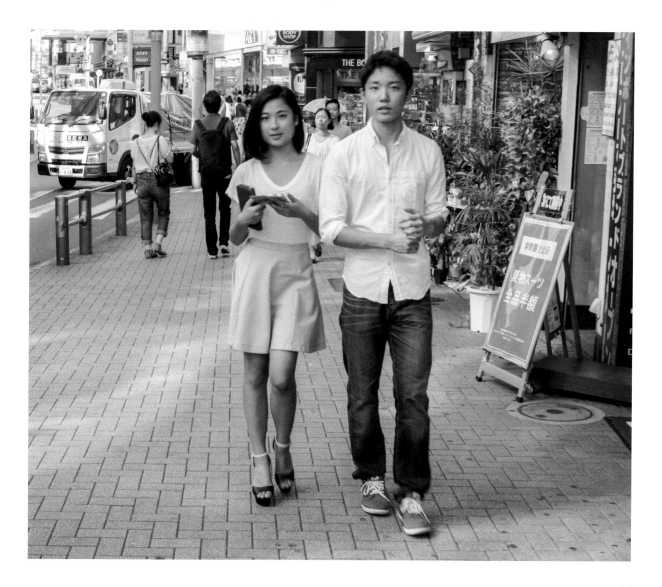

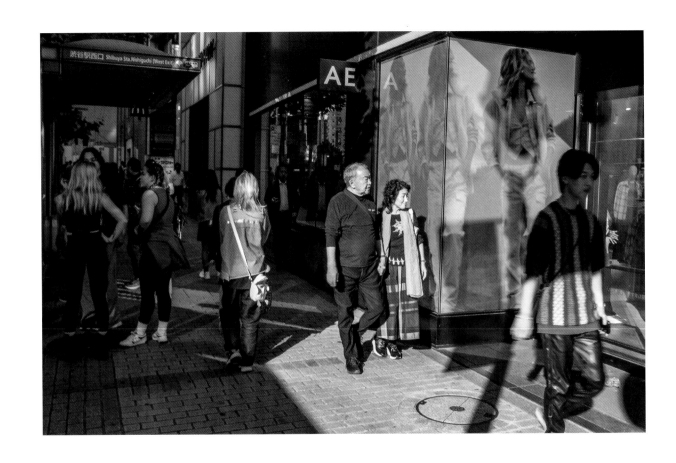

牽手＝心連心　2013
日語說「手を繫ぐ」，直譯是「手連著手」。
愛的語言在指尖流動，我羨慕並祝福他們。

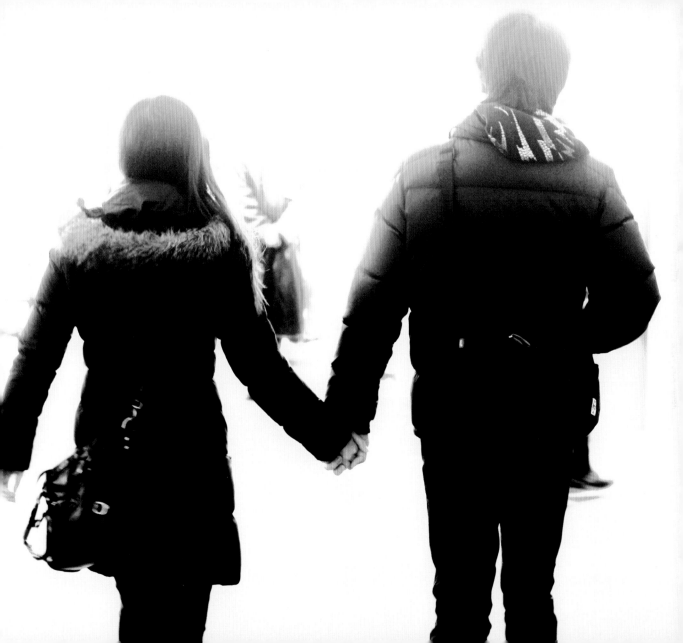

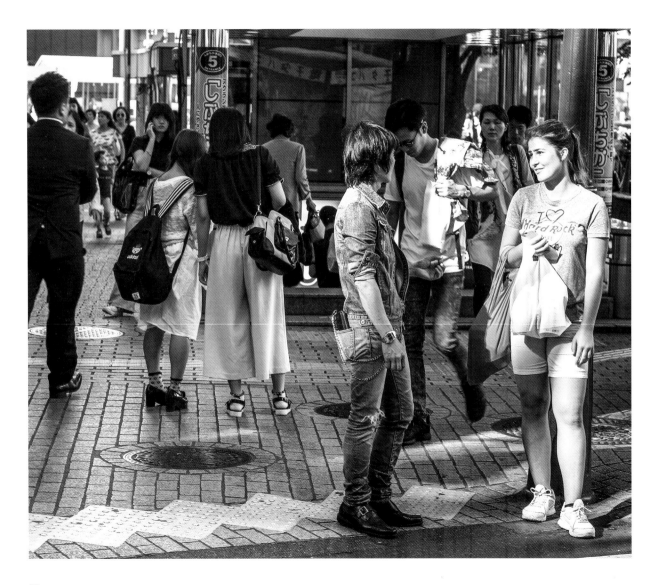

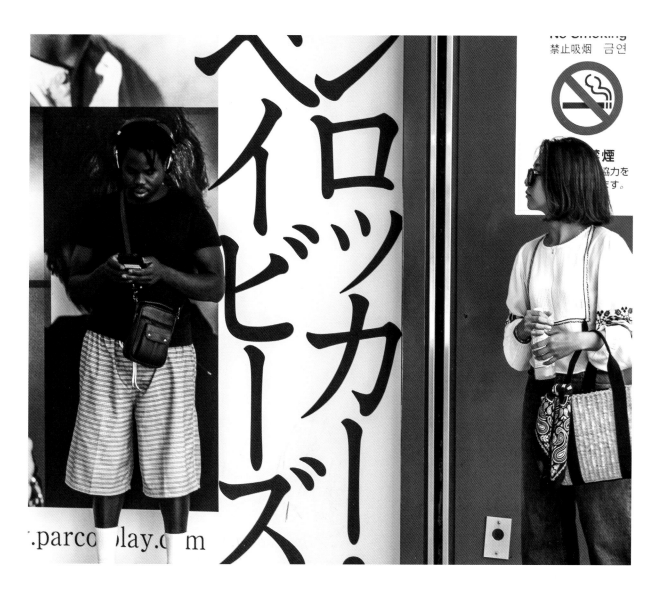

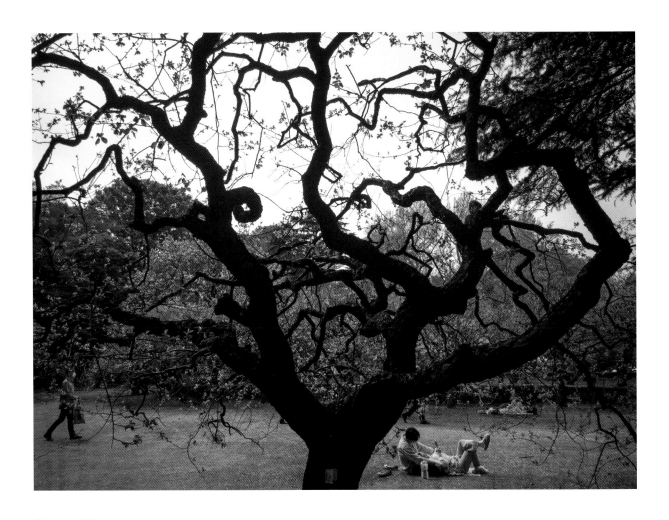

樹語　新宿御苑　2023
中文裡「獨樹一幟」，意指「特別」。
是啊！自由伸展的枝幹，各有姿態，訴說著時間的故事，每個故事皆獨一無二。

加油　熱海 2013
年少時看露天電影，銀幕中男女主角想要接吻，卻又猶豫不決，
觀眾席裡總有幾個調皮鬼大喊：「加油！」

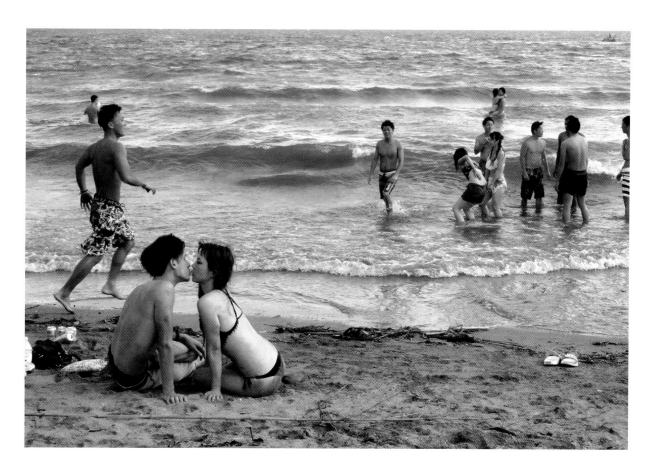

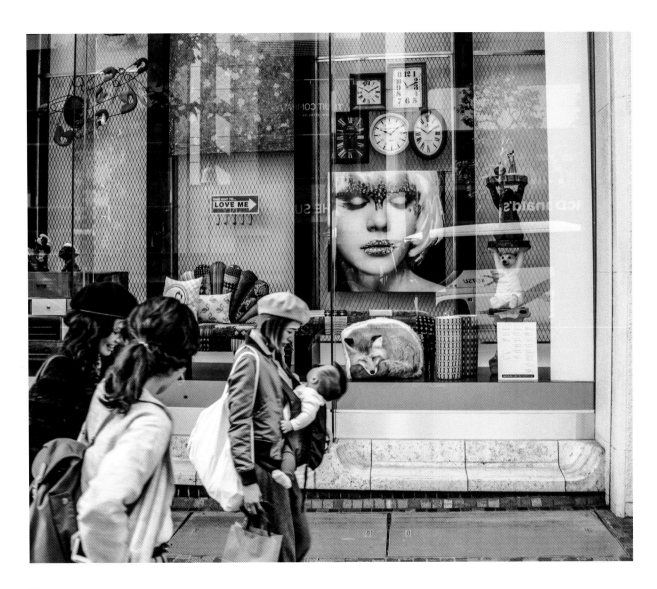

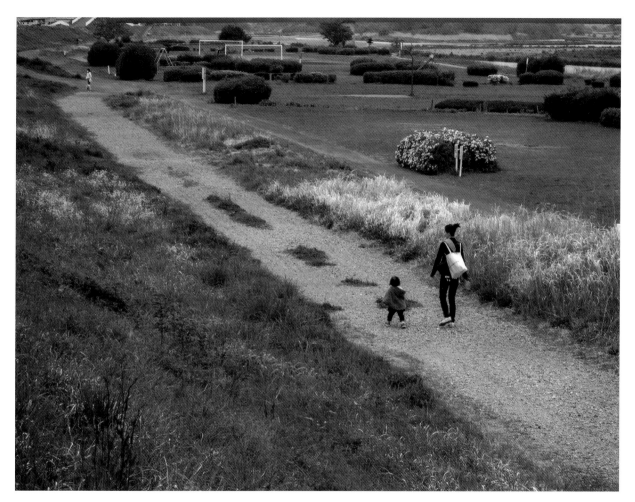

走路多快樂　多摩川　2013
剛學會走路的孩子，因為能走路而開心邁著步伐。
幸福指標越低，人就越幸福。

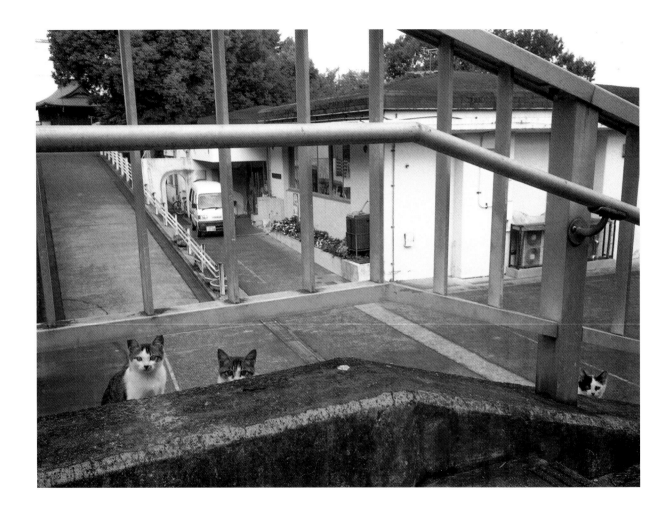

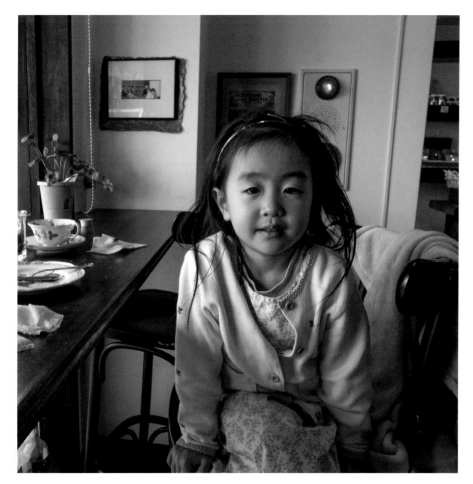

丫頭小時候 某法式蛋糕店 2011

某個九月的上午，和丫頭在那兒坐了近一小時。她吃了兩個可頌，胃口好這點很像我。

她再長大些，有時牛排也能吃兩份。（笑死我了！）

她特別喜歡貓狗，那天下午家裡要迎來貓咪，此時應該正在想像著貓咪這貓咪那的。

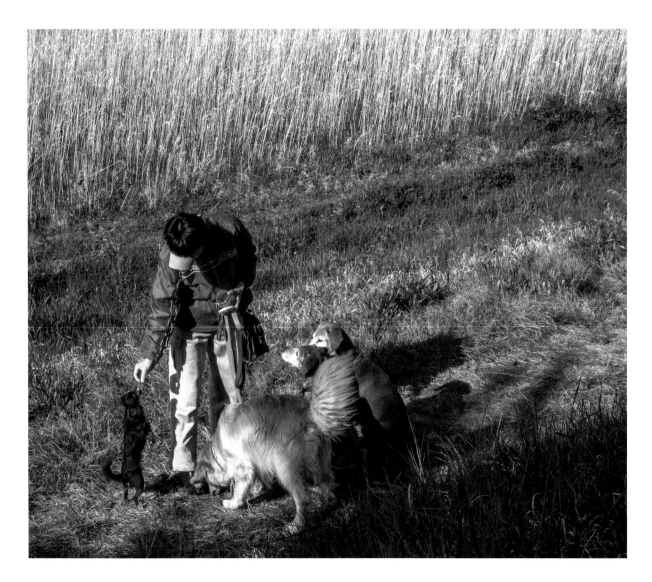

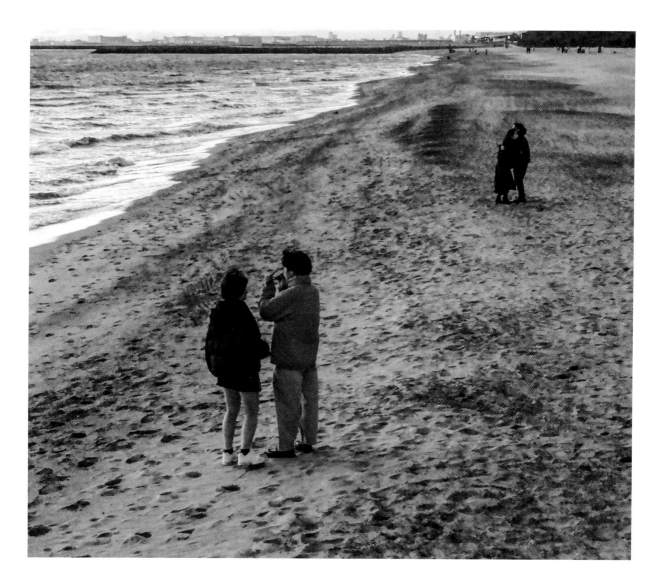

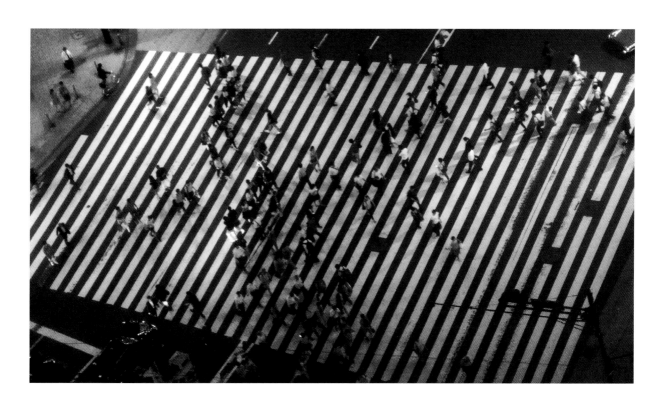

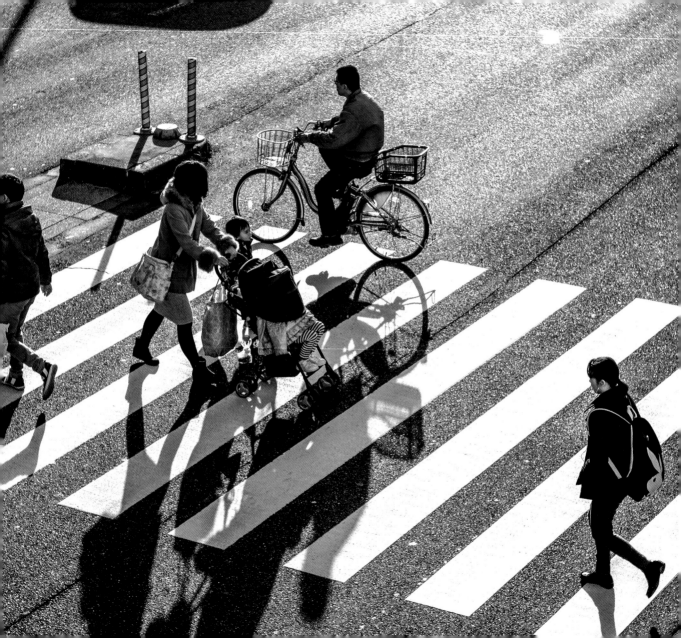

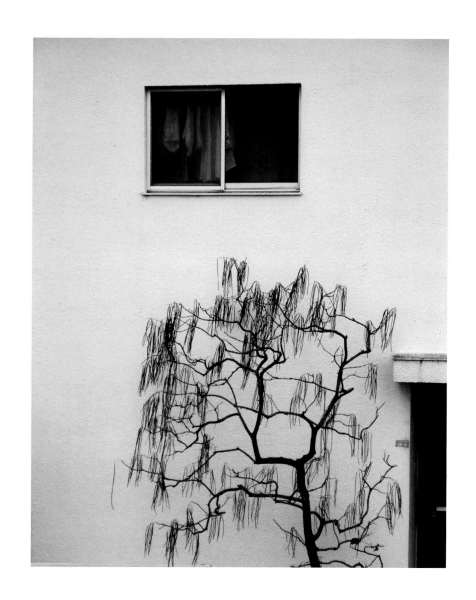

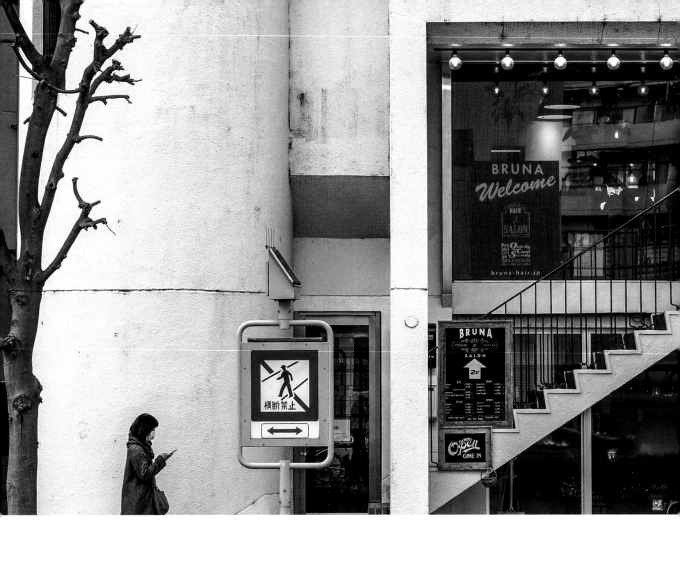

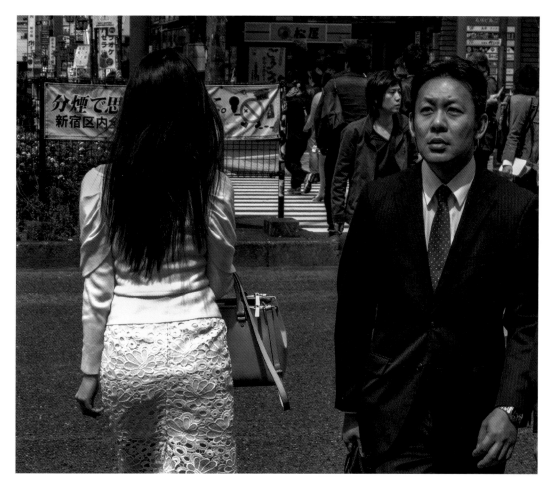

擦肩而過 2013

蒙古有句俗語：「擦肩而過的人，至少有六十天的緣分。」意思是：人要珍惜相遇的緣分。

第一次聽到這句話，大概五、六歲，村裡一位德高望重的老奶奶跟我母親談論緣分時說的。

中文裡也有「十年修得同船渡，百年修得共枕眠」的說法，十年、百年感覺很長，至少六十天，剛好。

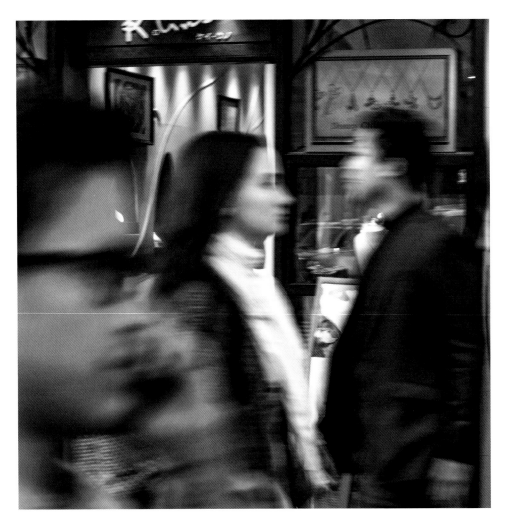

動態的意象　2016
一樣的光，以不同快門速度，捕捉不同景象。

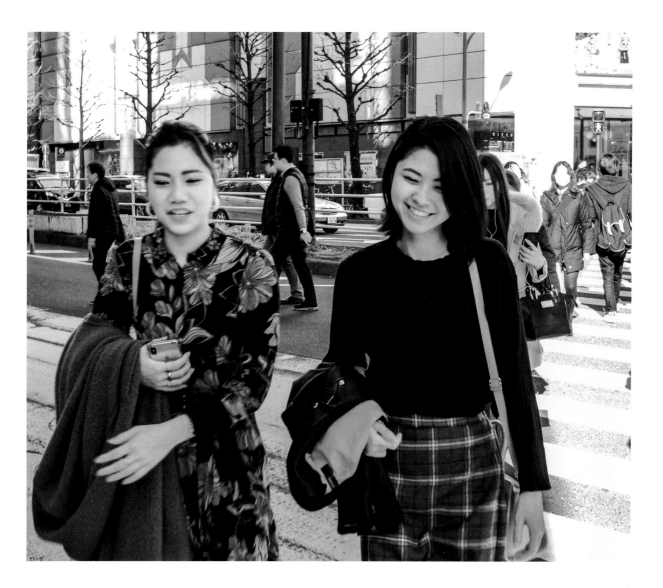

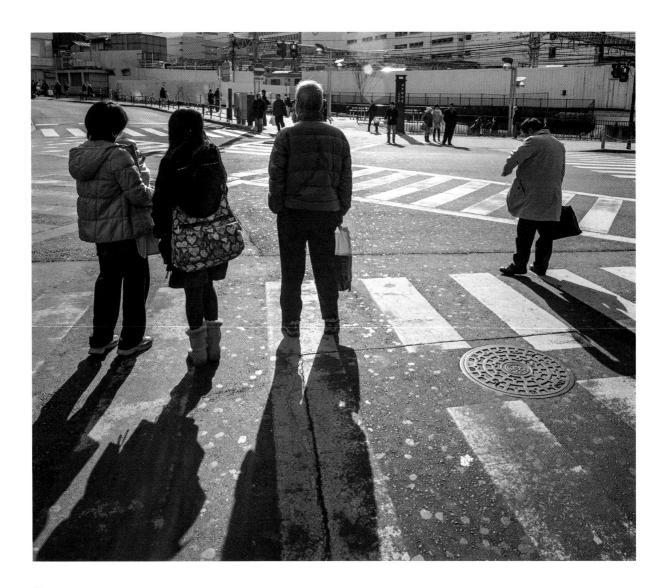

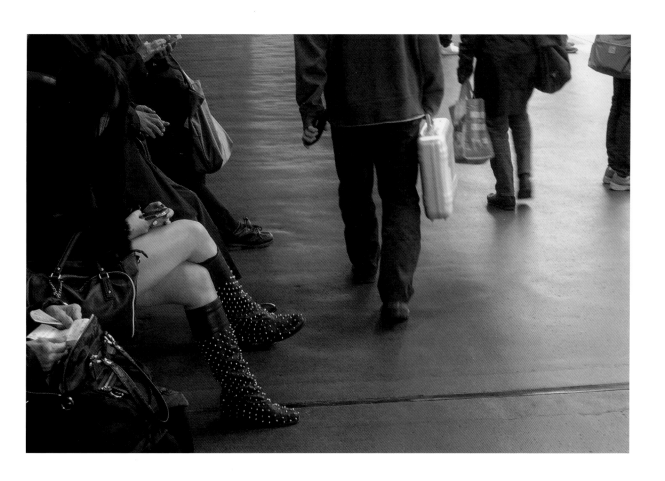

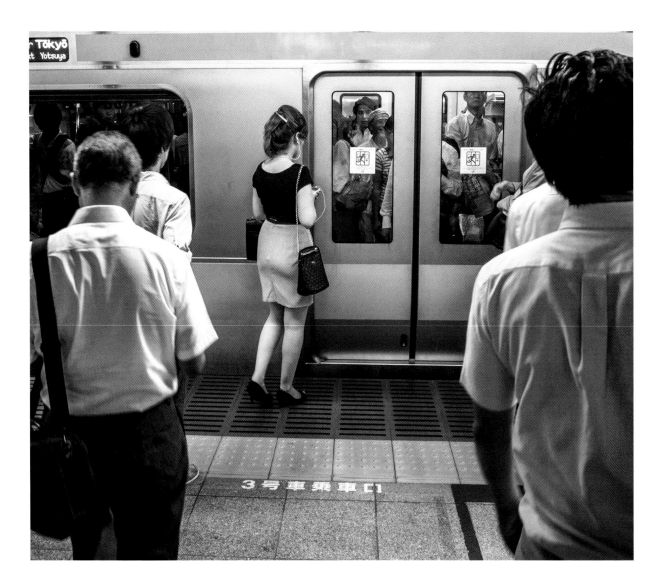

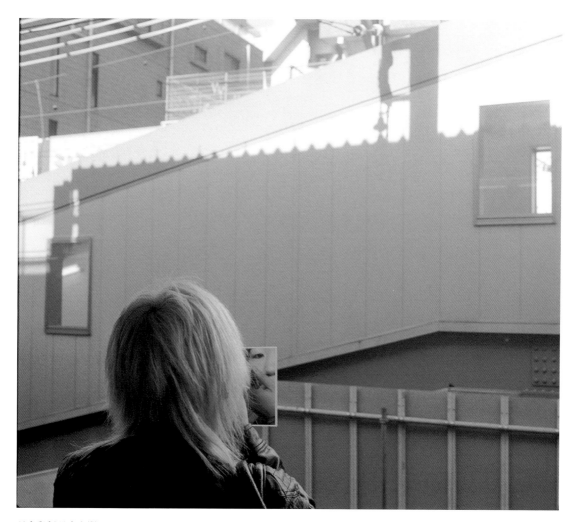

現實與超現實之間 #1　2015
化妝、鏡子、施工現場與影子，不多不少的能見度，是我喜歡的構圖。

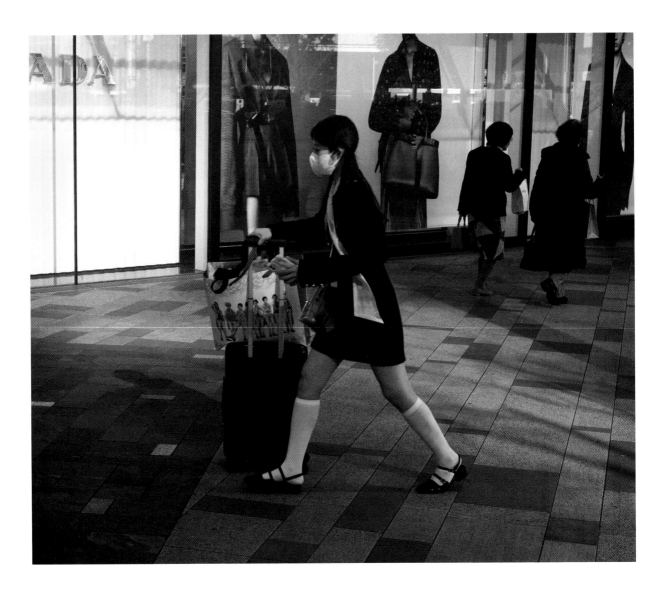

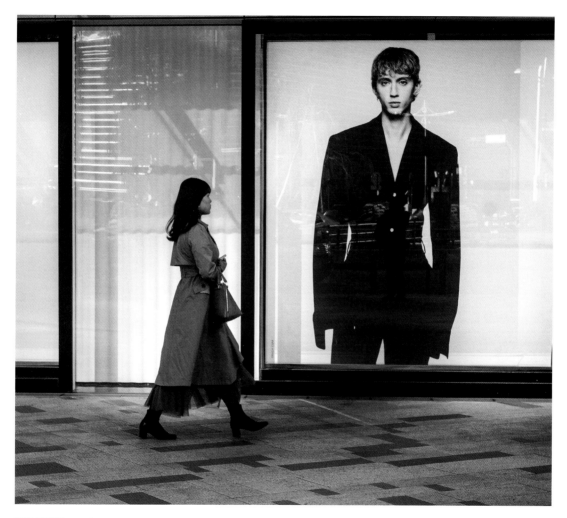

影像的重疊 2024
櫥窗人像裡還有一個人，是誰？

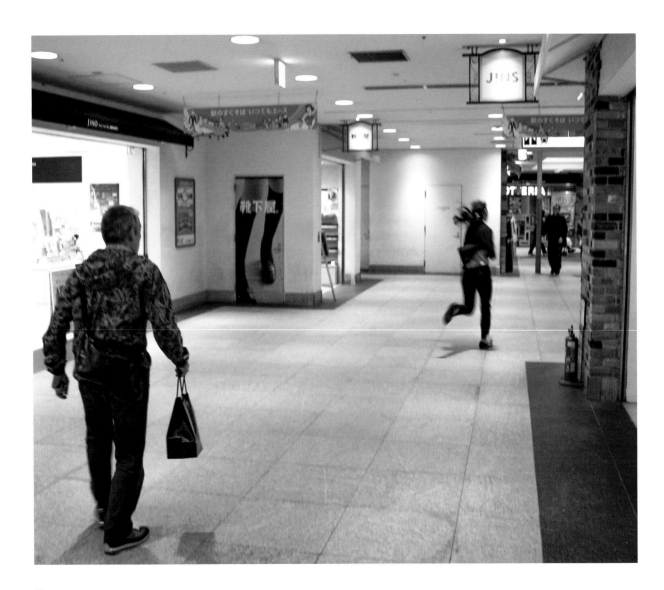

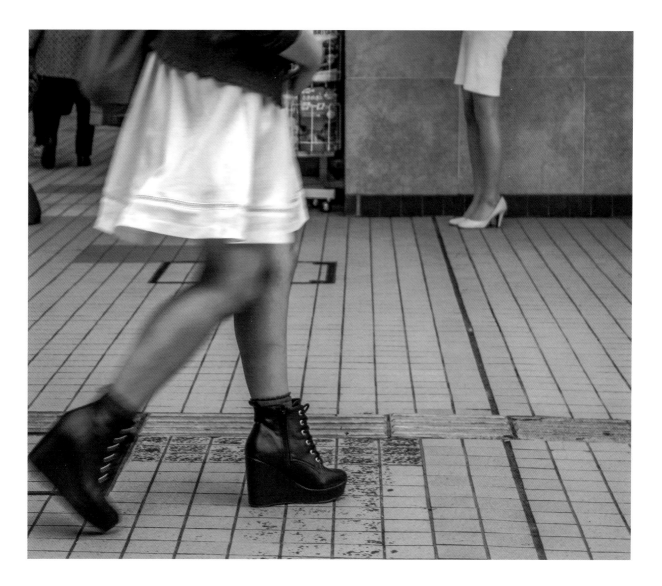

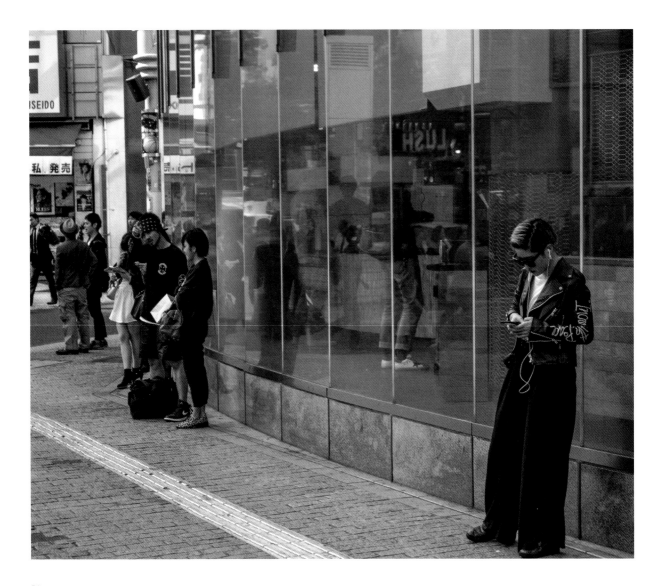

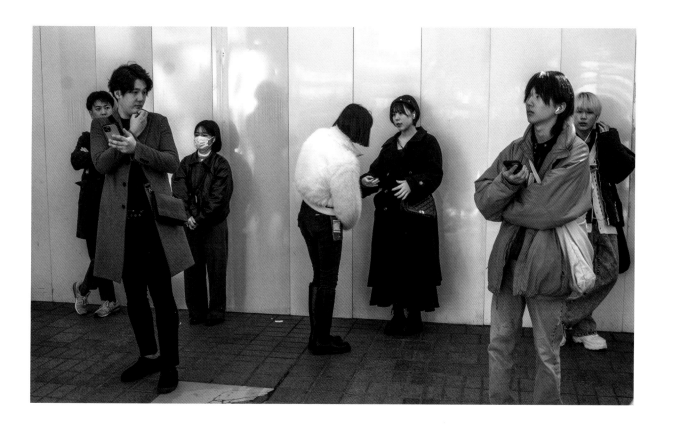

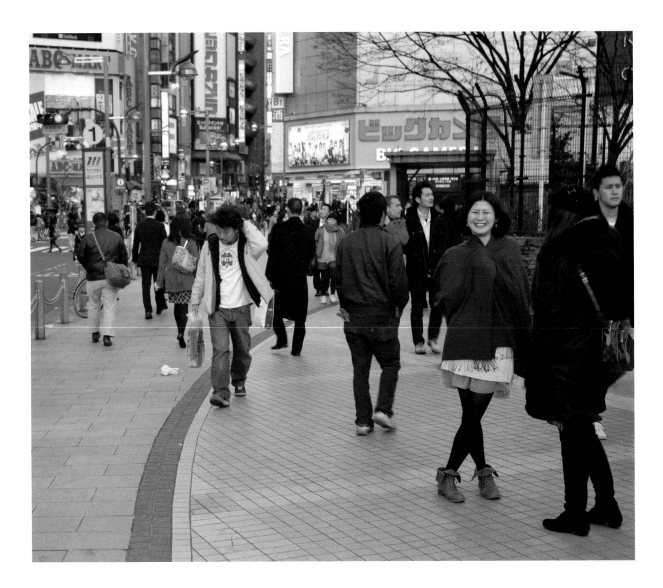

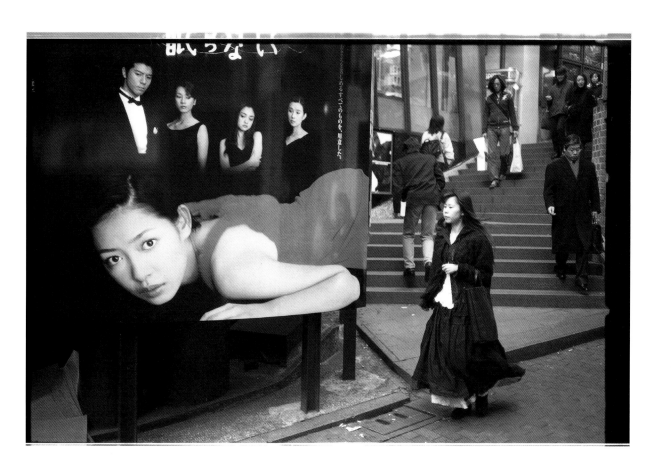

現實與超現實之間 #2 2017

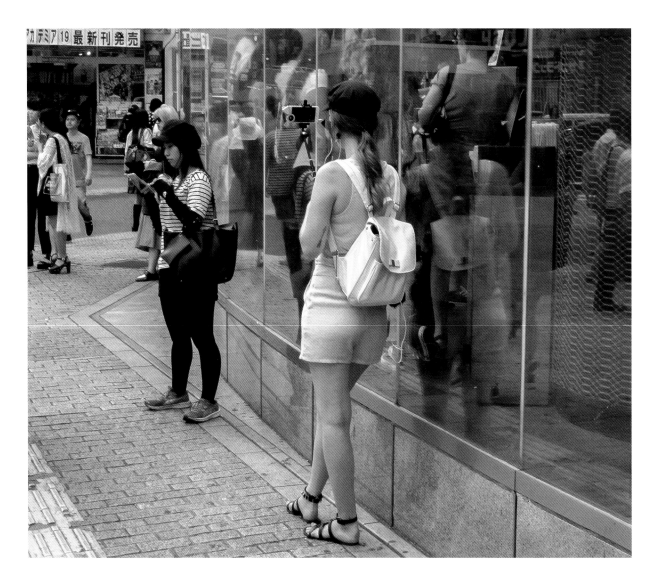

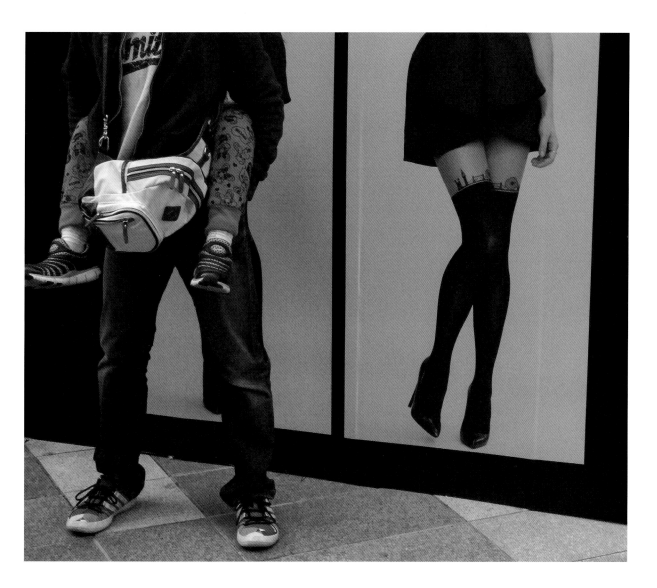

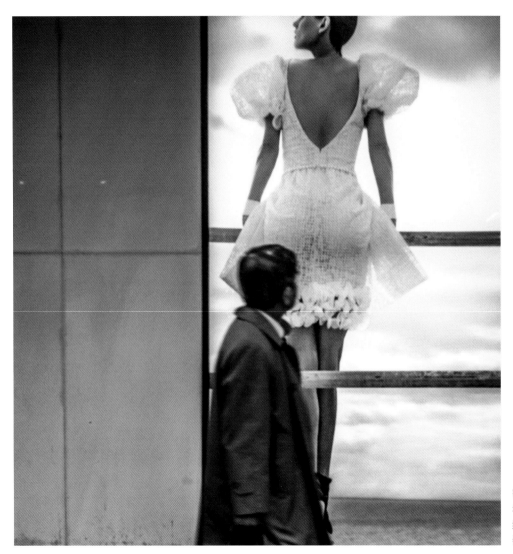

我看故我在 2015
看時裝？看模特兒？
無論看哪一個，
都是在看照片。

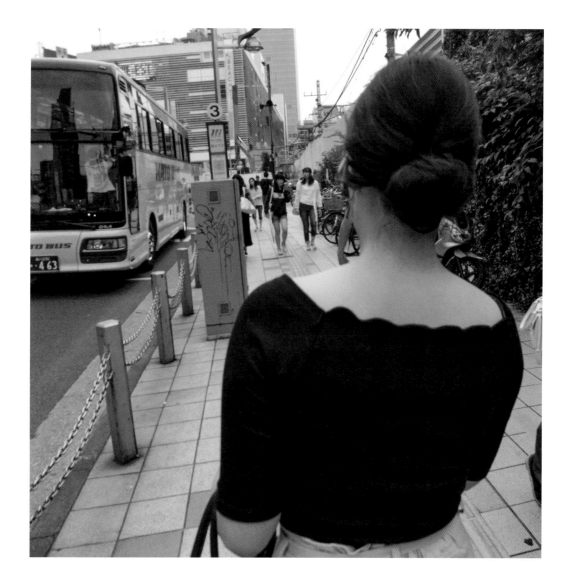

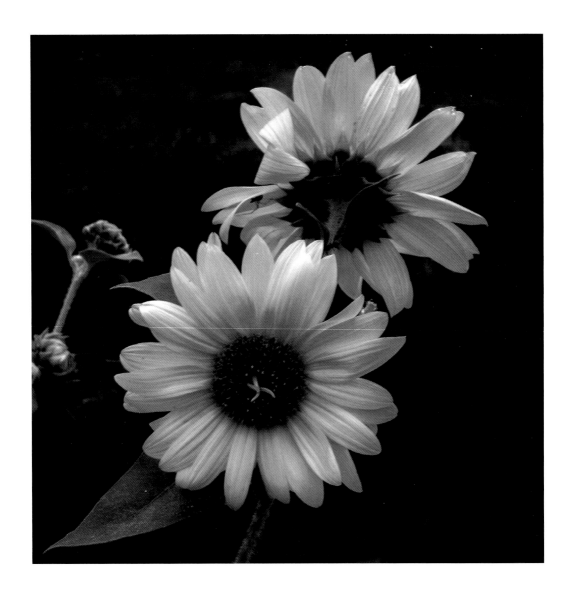

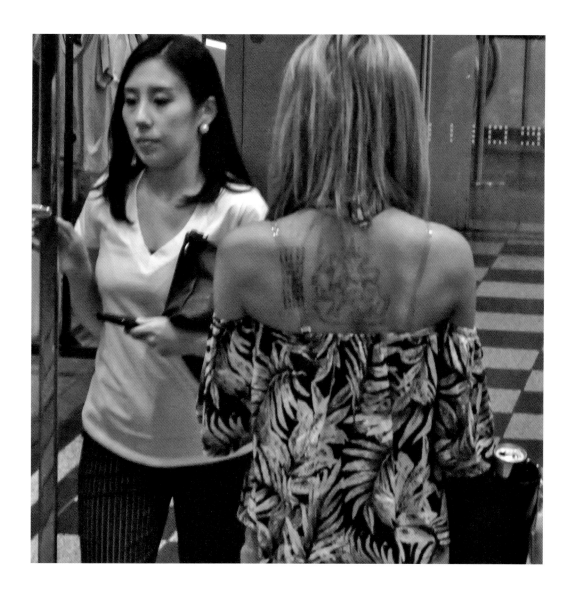

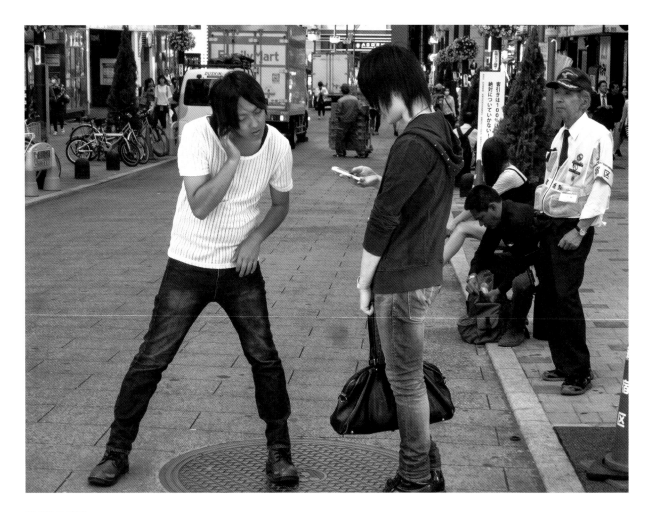

戲劇性的瞬間 2018
街頭的人，千姿百態。
一切的藝術源於生活，攝影如是，戲劇亦然。

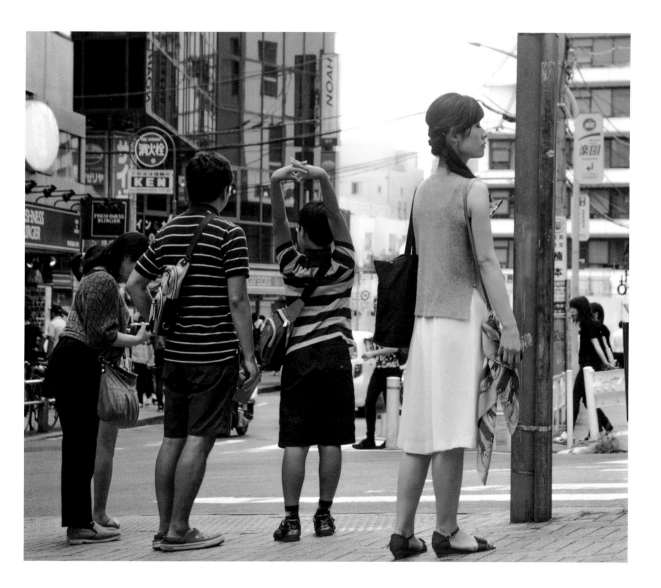

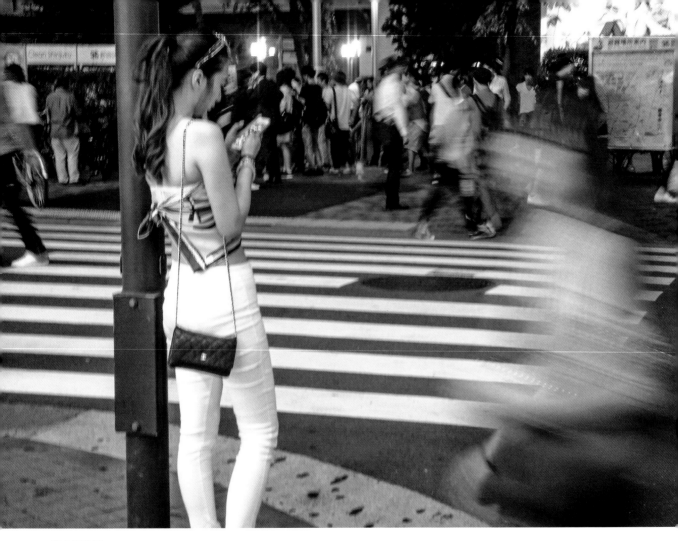

靜止與動態 2017
流動的虛像與靜止畫面形成對比。
光、速度、動作的偶遇，產生各種視覺效果。

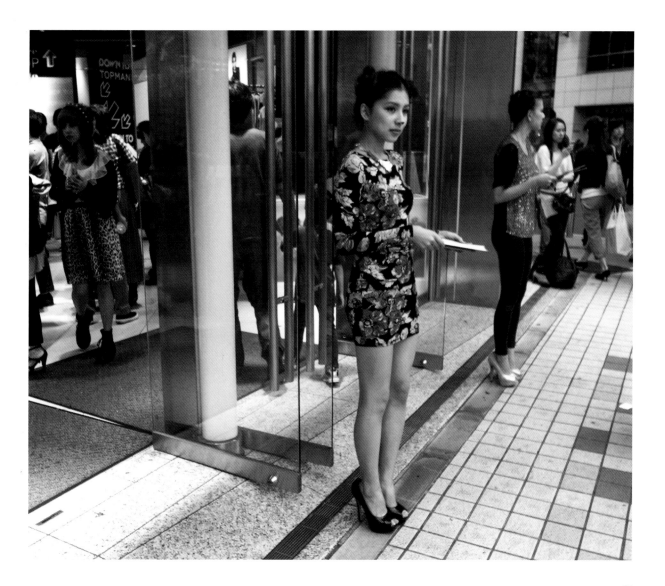

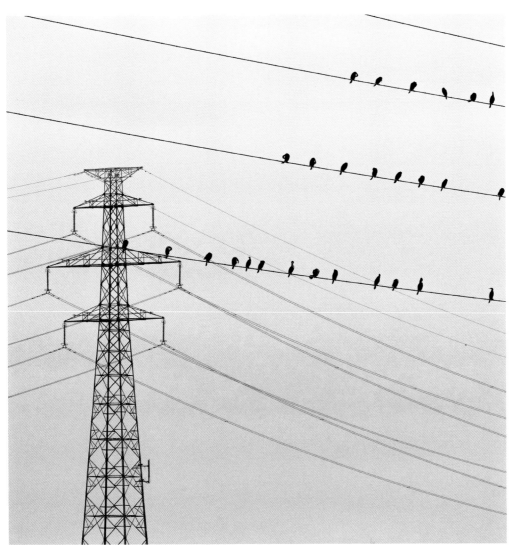

東京進行曲
多摩川 2016
鳥和電線，
組成五線譜，
用馬頭琴演奏的話，
是什麼曲兒？
右邊的人和電線呢？
又會譜出什麼旋律？
讓勞動者得到撫慰？

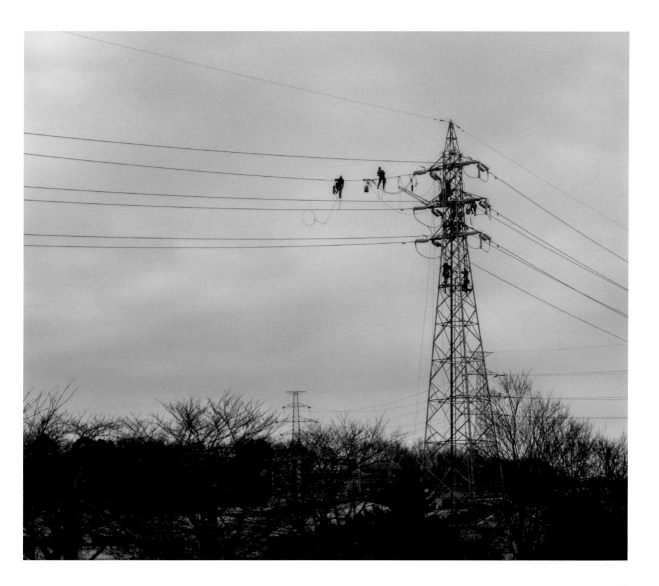

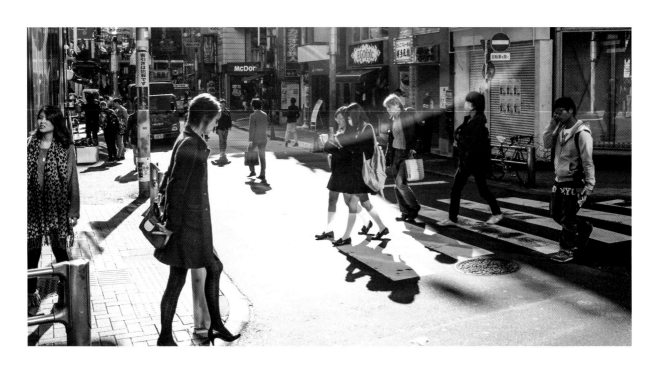

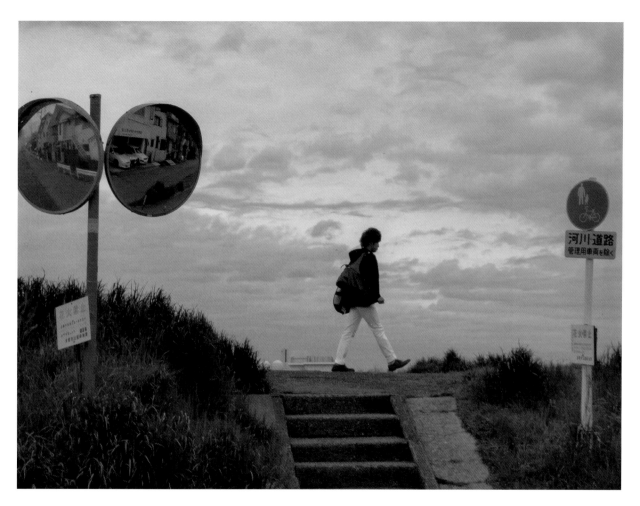

玩耍去 多摩川 2016
白褲與雙肩包，隻身一人出去走走。
天空與鏡子形成雙向取景，捕捉一季的秋高氣爽。

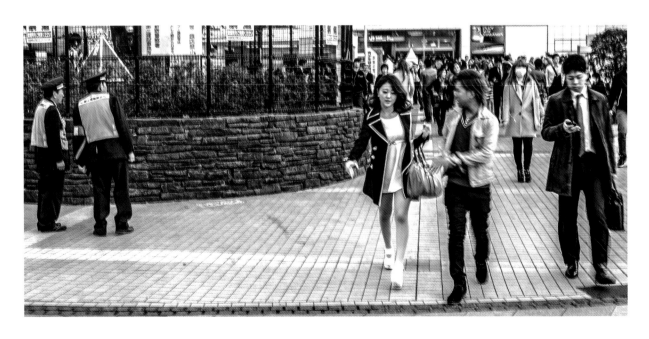

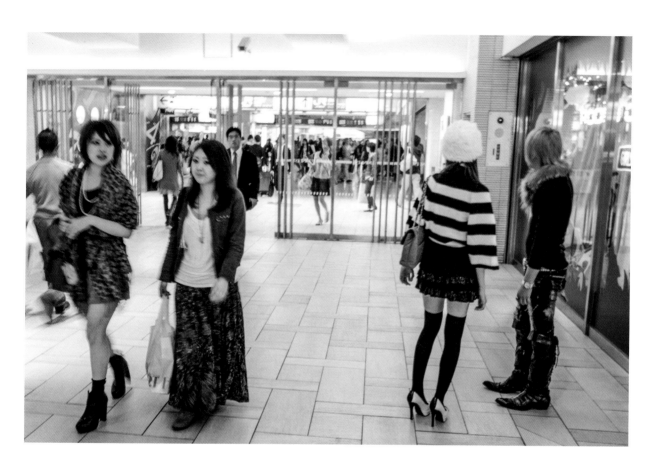

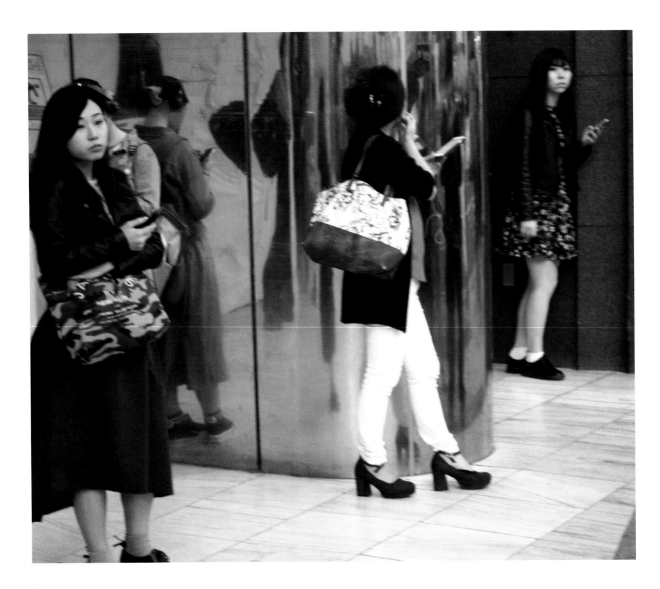

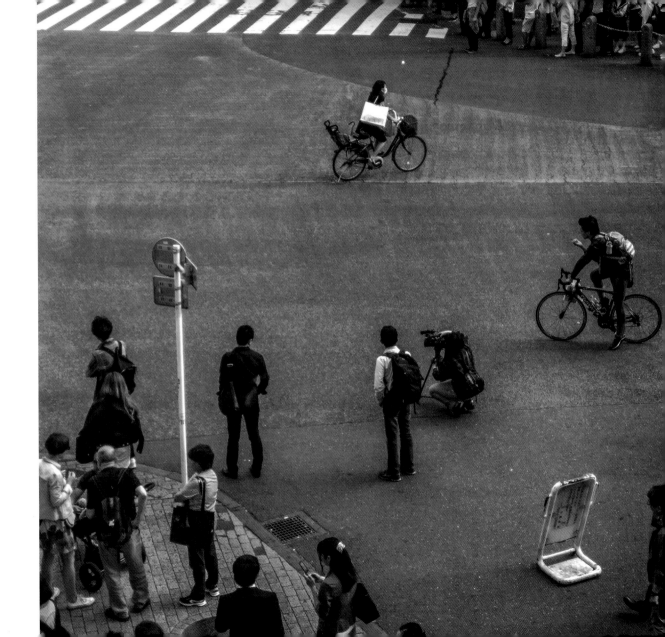

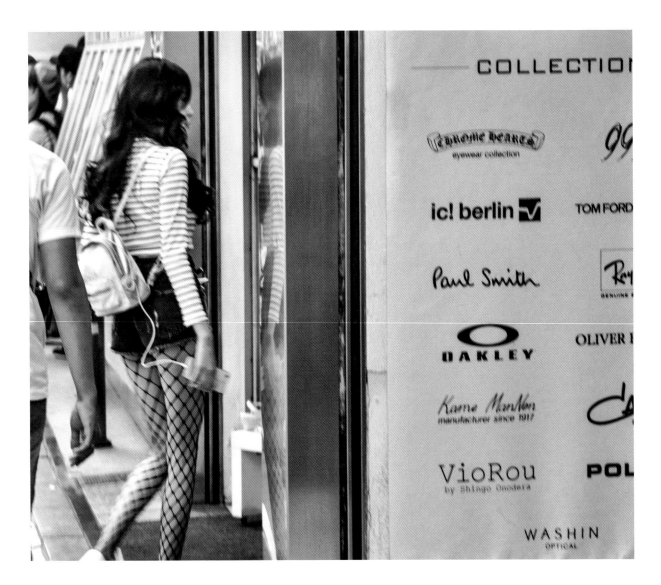

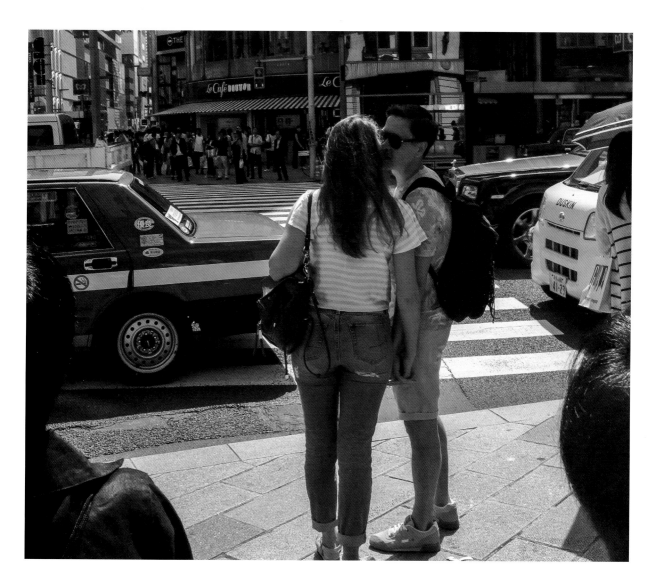

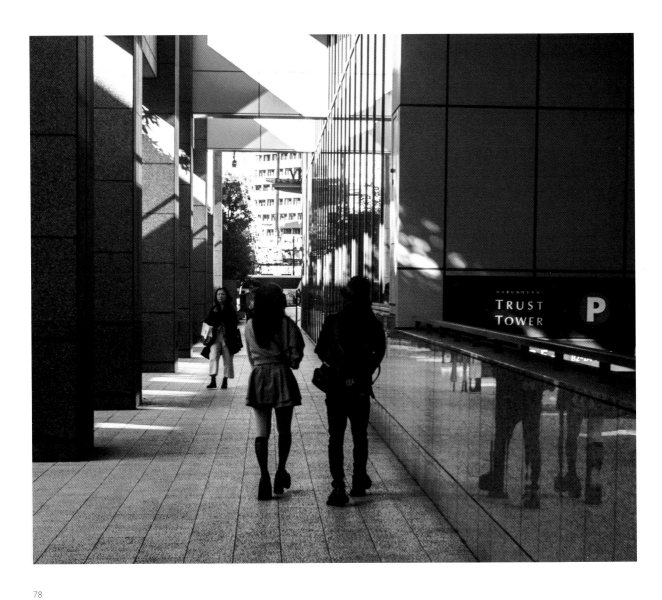

留住，留駐 2024
照片能將當下的時間瞬時定格。
建築物上的光影與他倆的影子，交織出一場幸福的約會。

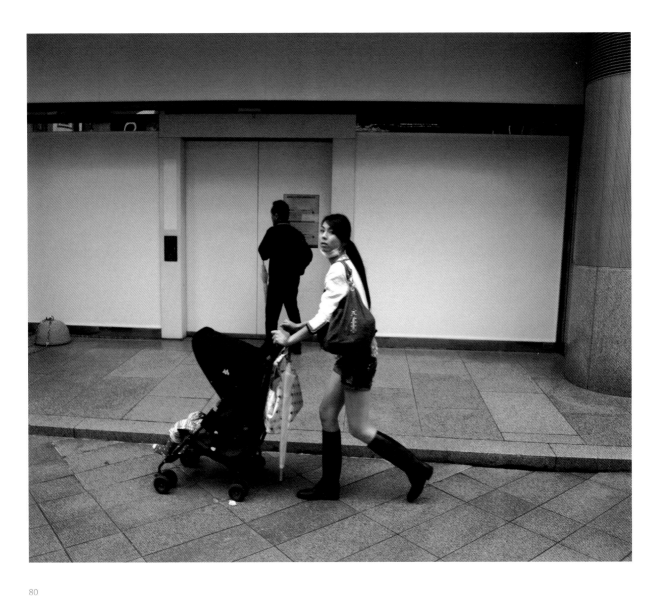

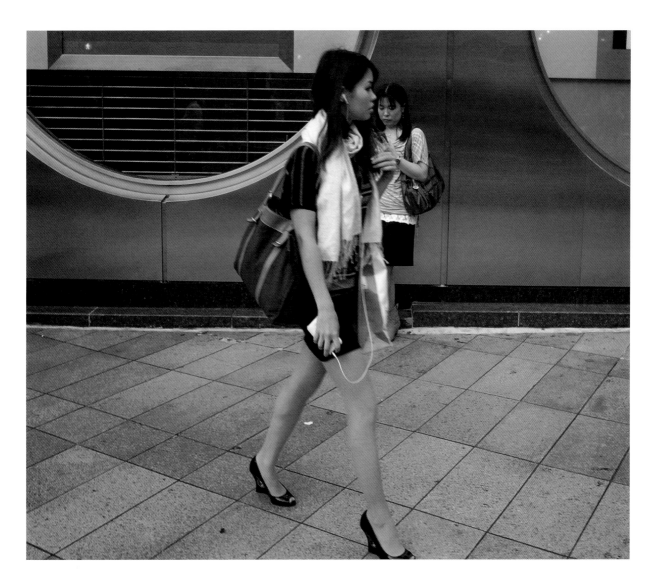

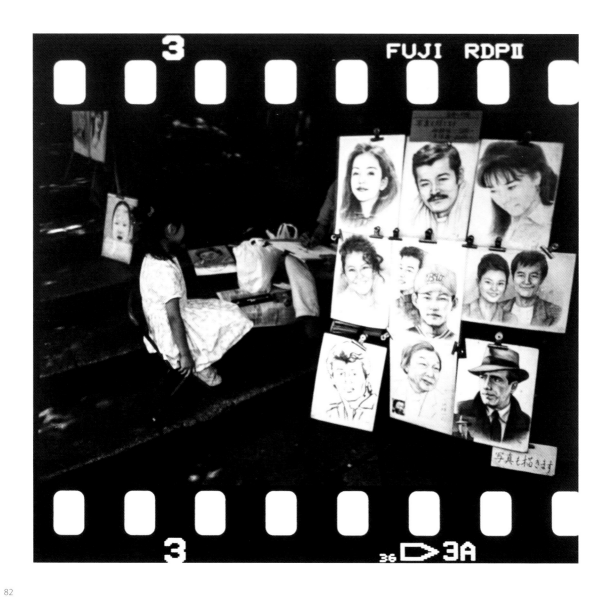

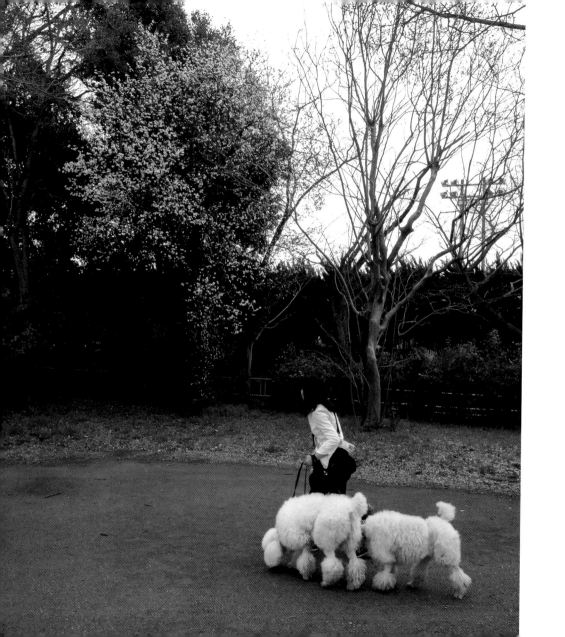

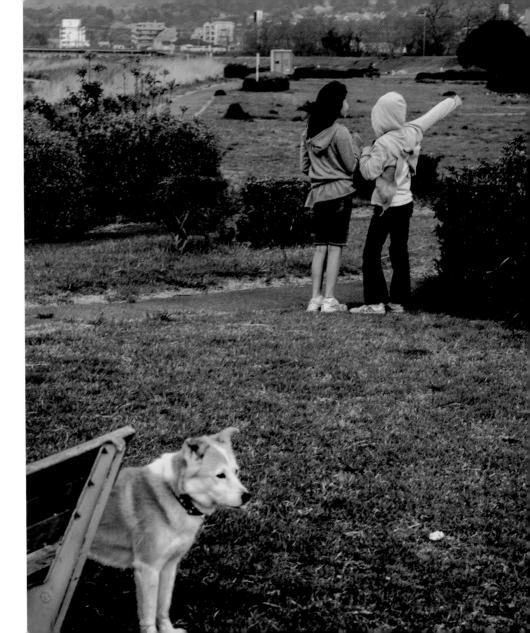

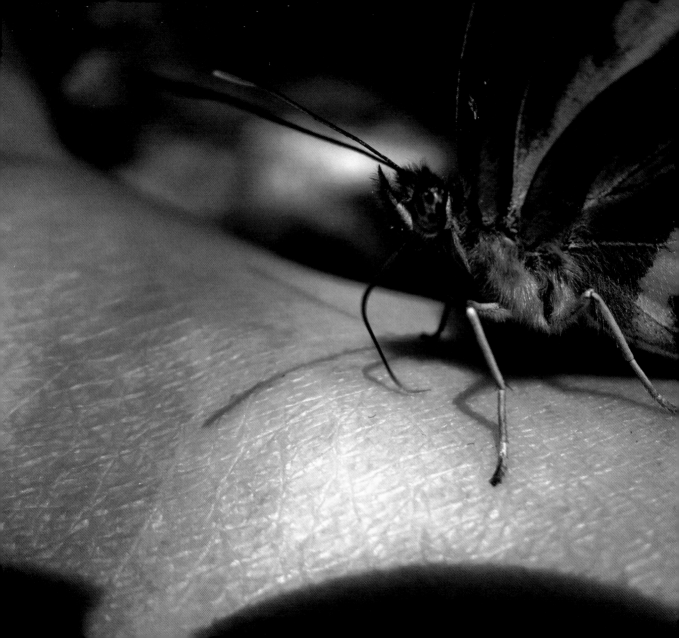

我與蝴蝶的機緣 高尾山 2009
這隻蝴蝶停在我的左手臂上許久，
我用右手拿著相機近距離拍攝。

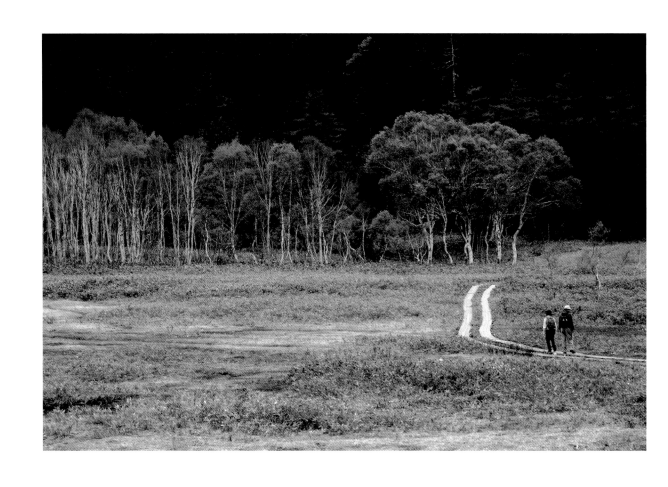

靜物與景物的習作 左｜群馬 尾瀬 2009，右｜東京 多摩川 2015
離開街頭舞台，走進自然或靜物攝影的冥想世界。
無論任何攝影領域，經常拍攝靜物，可提高攝影技術與美學，
就像音樂家每天必須彈鋼琴或小提琴般，是修煉。

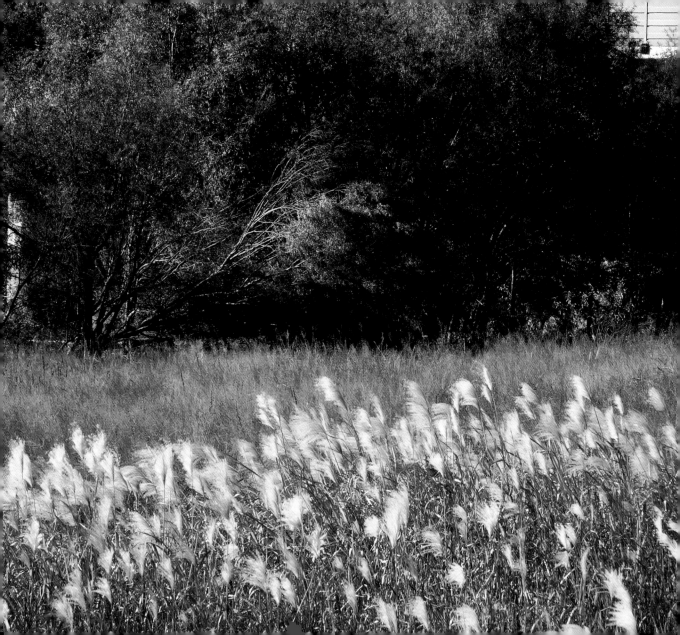

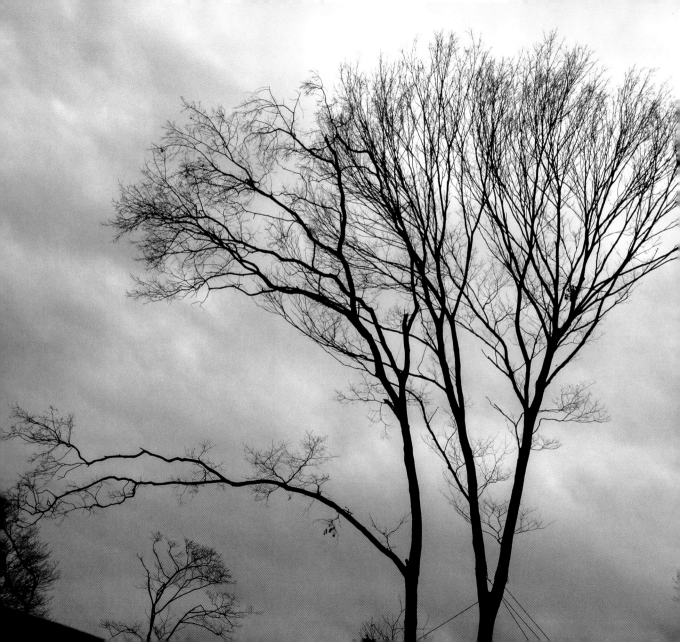

樹舞 2018

我舞，欣然舞向宇宙粼粼。

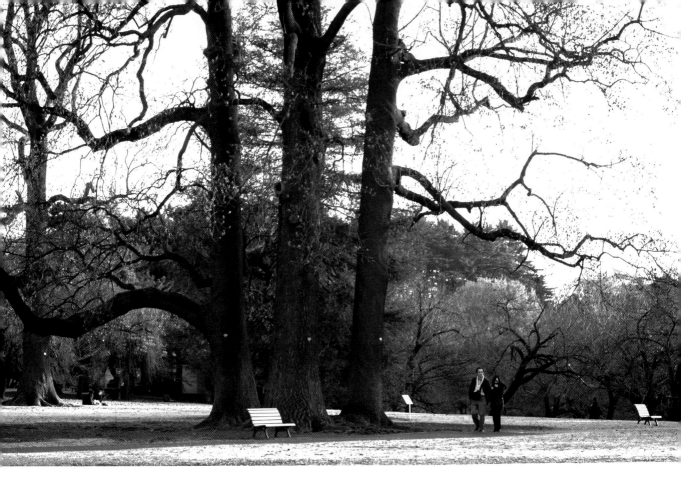

樹的奧義　新宿御苑　2009
樹彷彿對我說：
站穩！
不要東張西望，
不要變幻莫測。
守住你的選擇與諾言。

麻雀的會議　多摩川　2016

小時候在冬天的蒙古高原，我常聽著樹枝上的麻雀們開會，嘰嘰喳喳，不知道在討論什麼。大人們總說：「麻雀開會，明天下雪。」很準。

牠們怎麼會知道明天的天氣？牠們在商量什麼？經過這麼多年，我依然聽不懂半句鳥語，但在異國他鄉遇到這畫面，仍倍感親切。

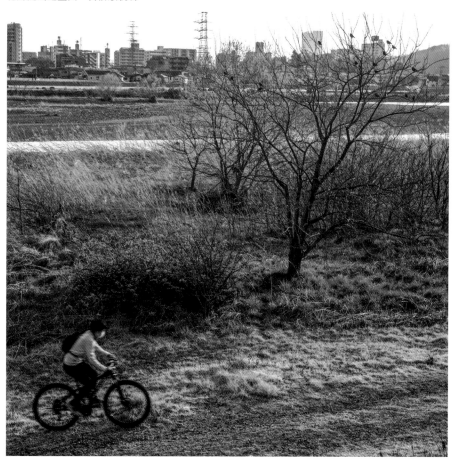

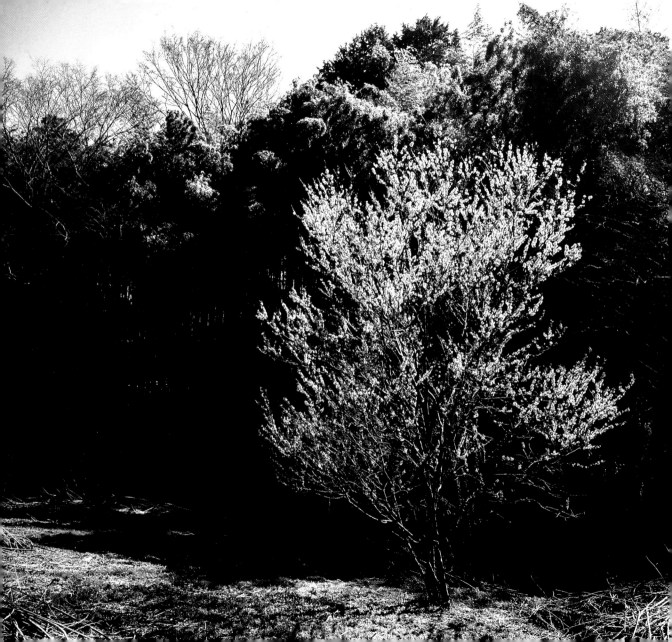

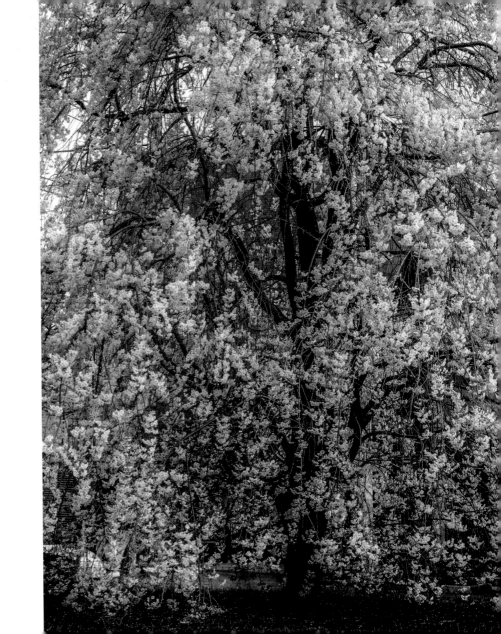

攝影師的天命──與光共舞 2016
午後斜斜的陽光，
如聚光燈般投射在櫻花樹上，
陽光照不到的樹林，形成暗部，
成為背景，襯托白色的櫻花樹。
我想到安塞爾‧亞當斯的
《新墨西哥的月出》，
驚喜之餘，立刻拿相機拍了下來。

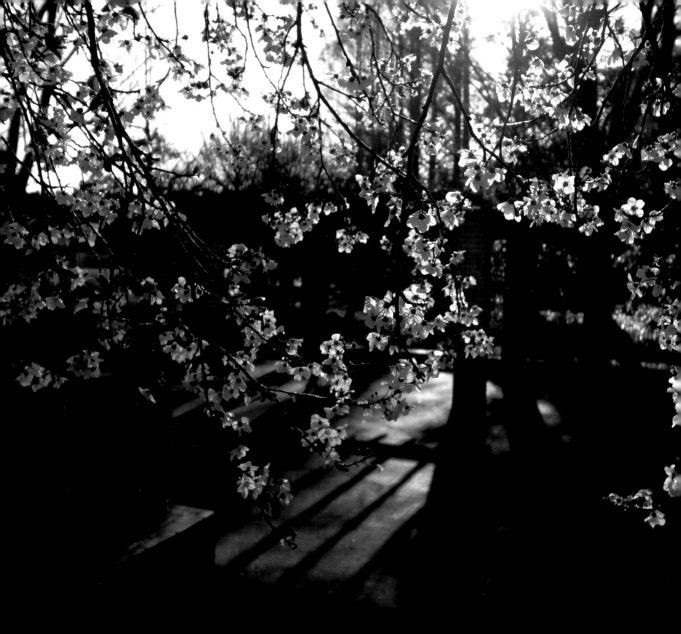

光的戲劇性瞬間　2017
對攝影而言，「光」就像樂曲裡的音符，
千變萬化，各有不同的節奏。
音樂家一輩子都在讀寫樂譜，
攝影師則是終生都在尋找最美的瞬間，
用相機捕捉下來。

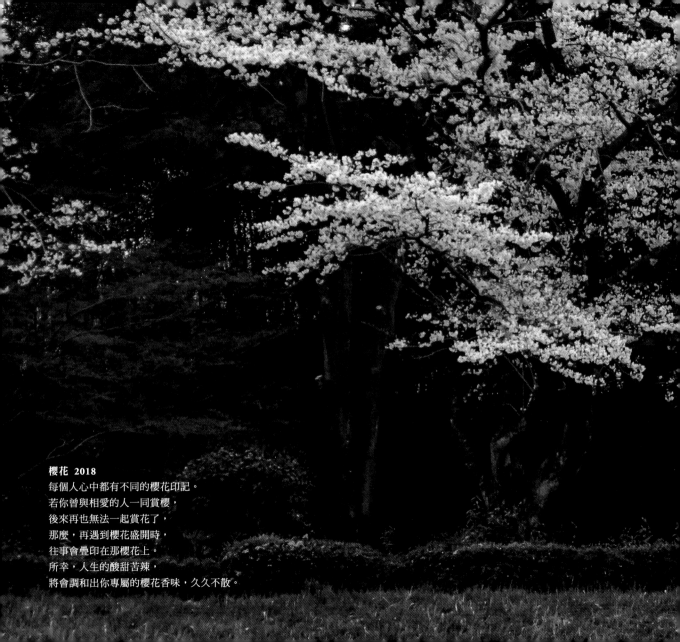

櫻花 2018
每個人心中都有不同的櫻花印記。
若你曾與相愛的人一同賞櫻，
後來再也無法一起賞花了，
那麼，再遇到櫻花盛開時，
往事會疊印在那櫻花上。
所幸，人生的酸甜苦辣，
將會調和出你專屬的櫻花香味，久久不散。

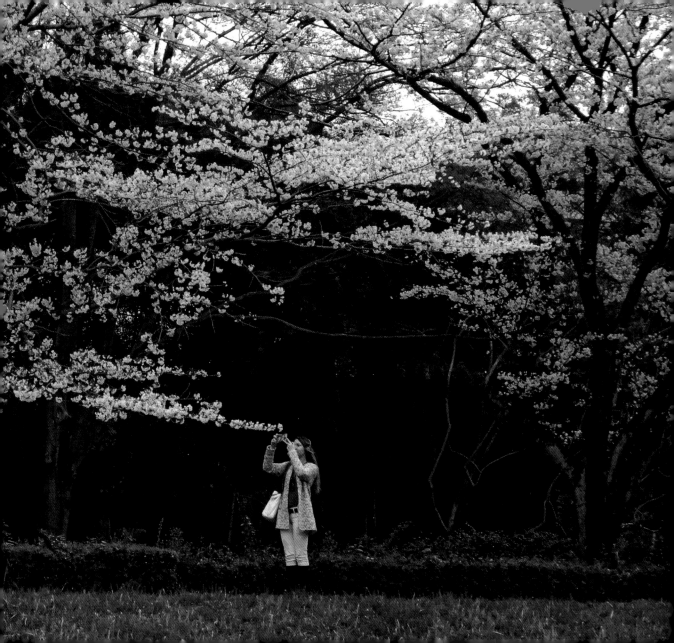

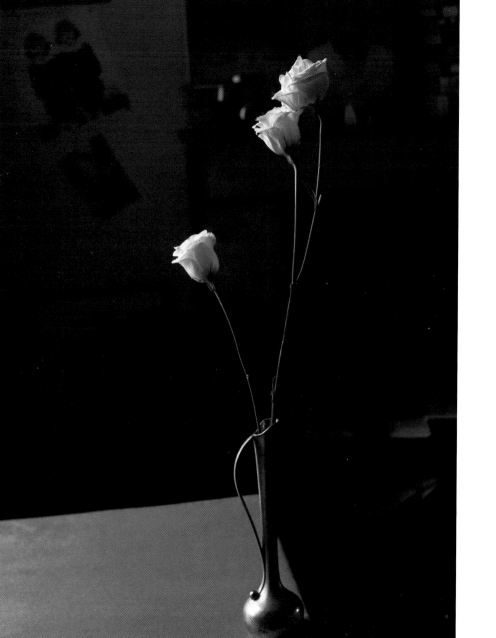

三朵土耳其桔梗 2015
有時路過花店,進去瞧瞧,
有喜歡的就買回來,
可欣賞可拍攝,一石二鳥。
約一週後,花逕自凋謝,
但照片可以收藏,
時間、身影、甚至氣味,
可以保鮮。

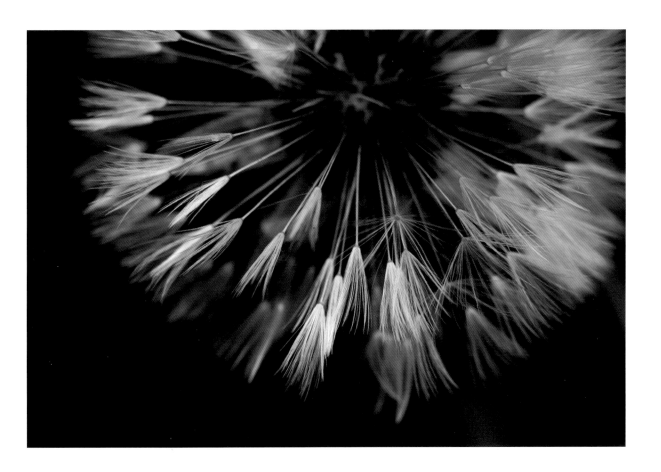

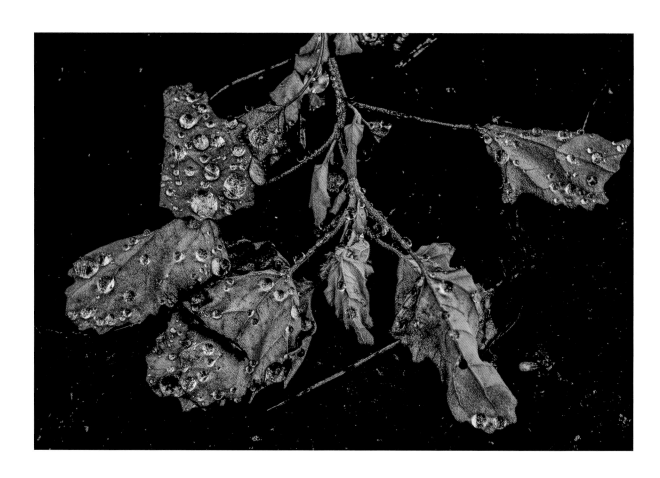

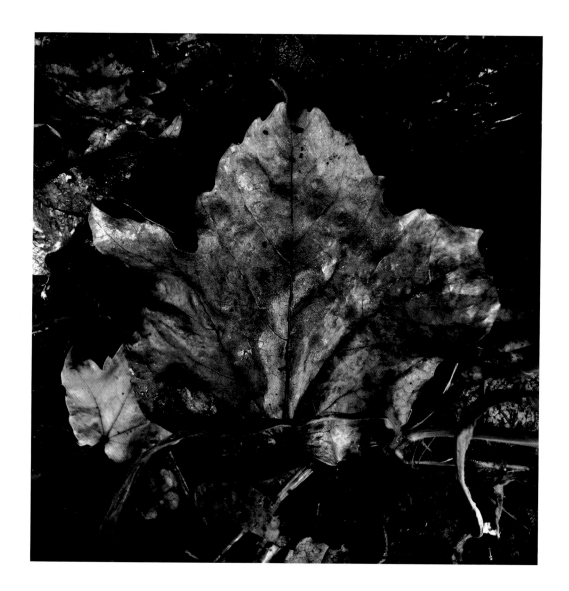

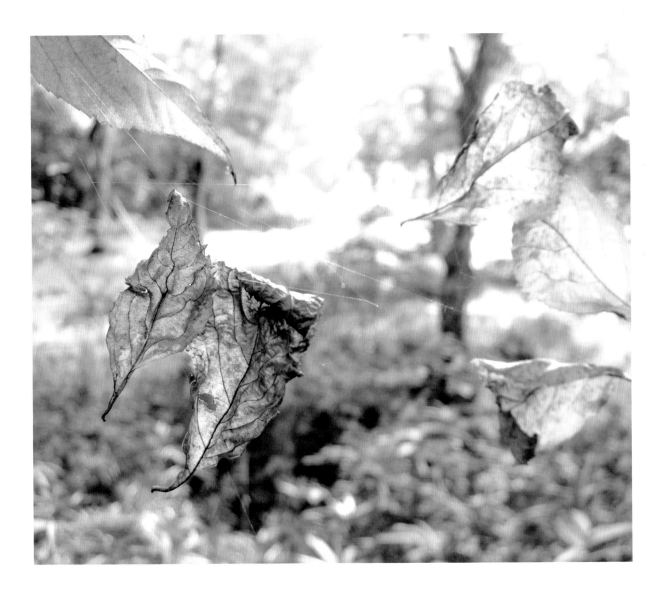

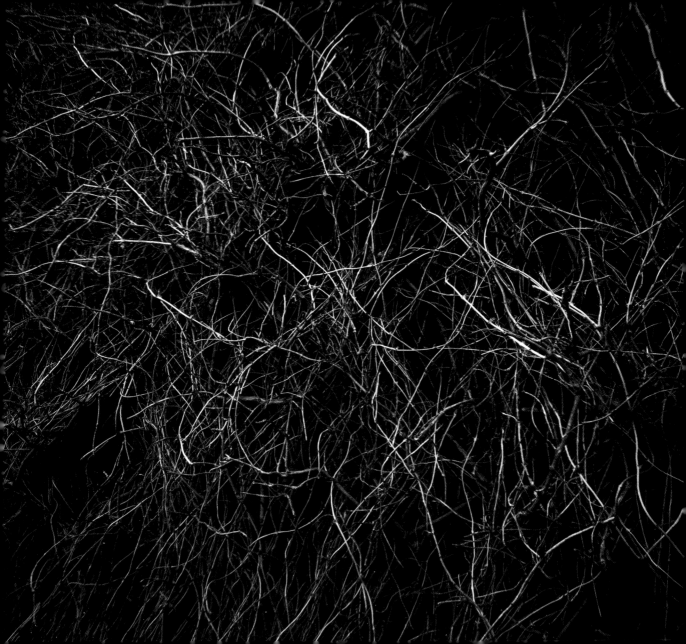

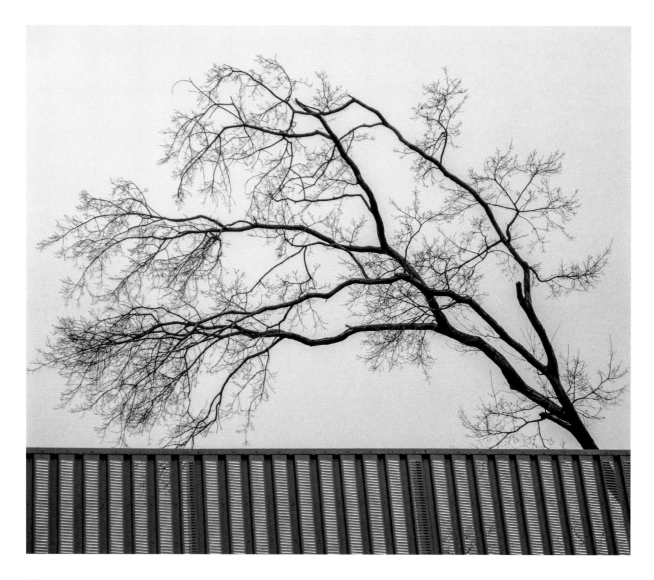

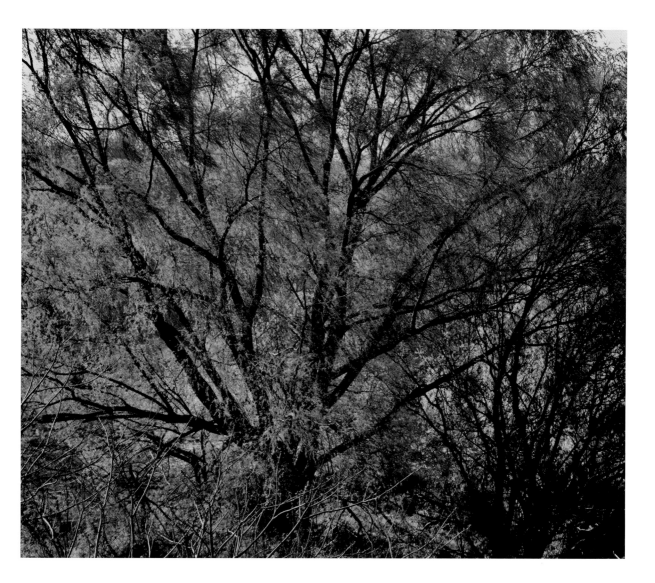

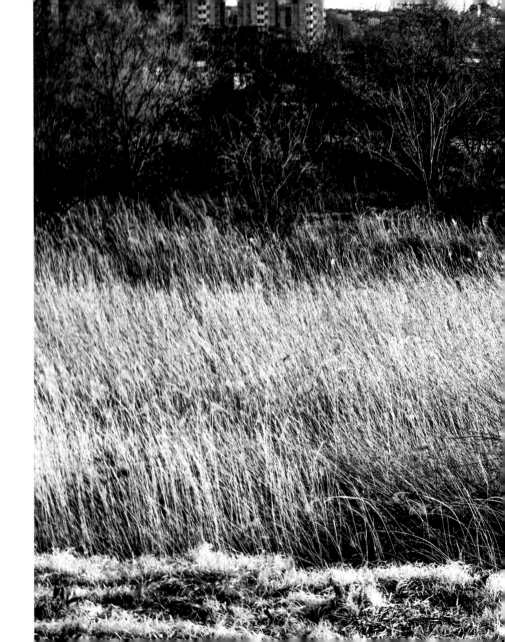

冬天的芒草 多摩川 2016

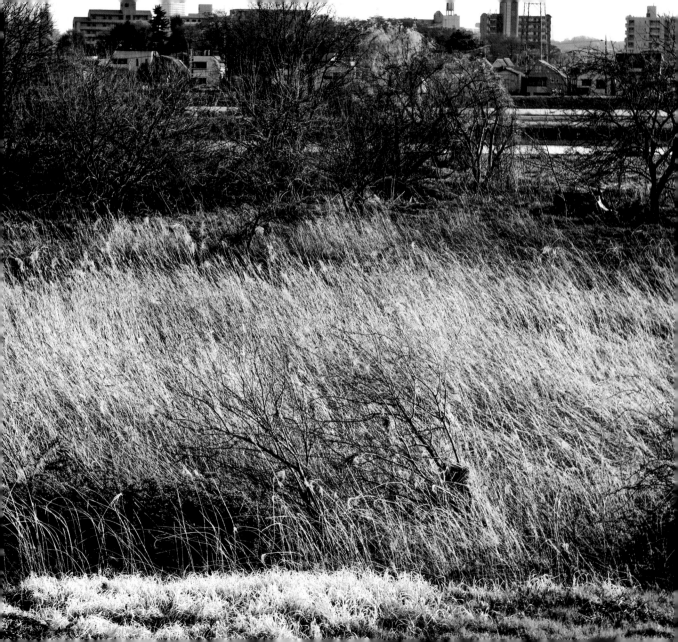

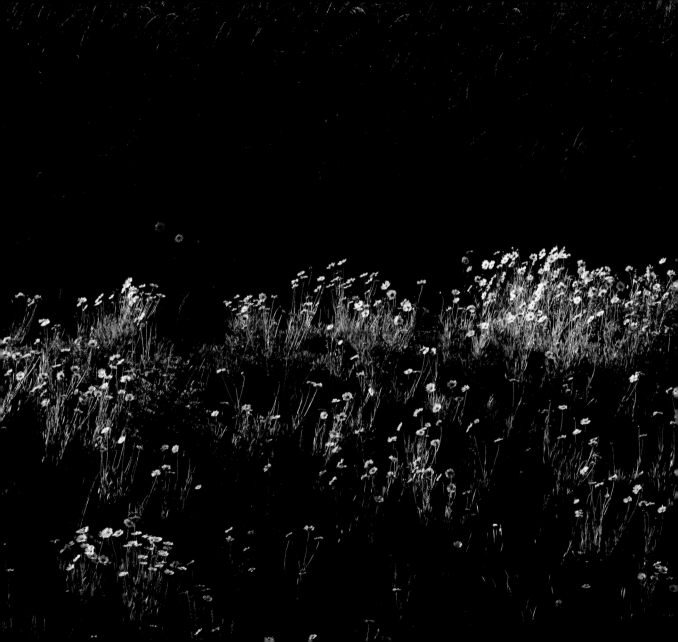

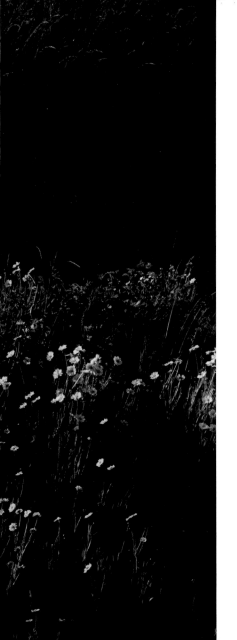

攝影交響樂 多摩川 2018
每當我遇到這種光，
貝多芬的《命運》就在耳畔強烈起伏著。

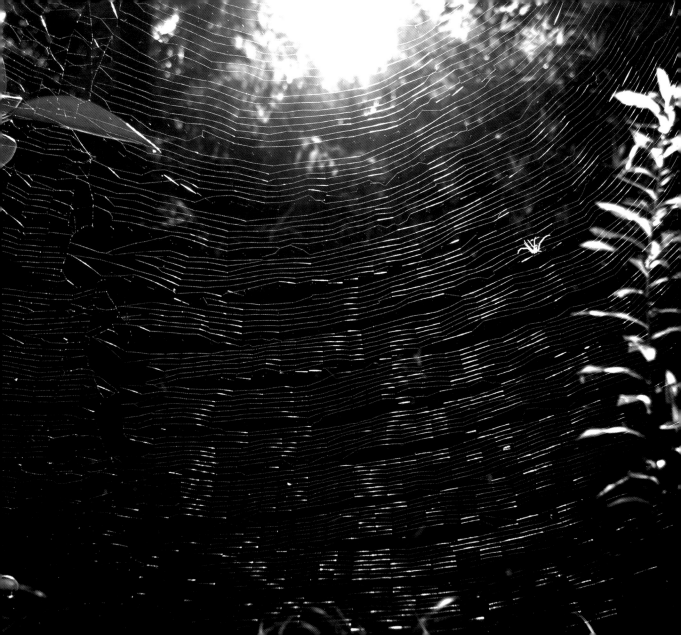

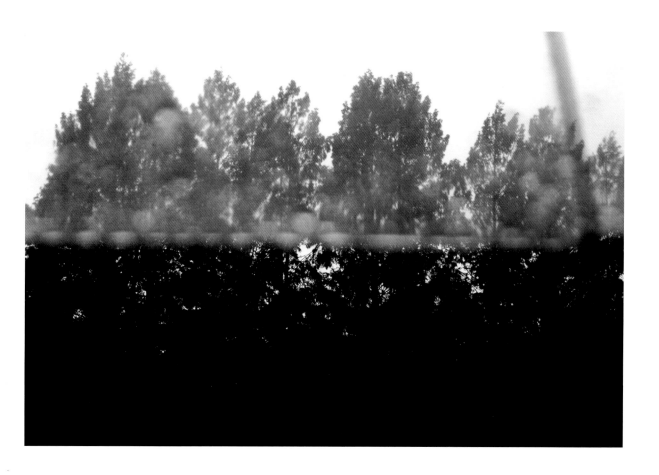

時間與記憶　2017
我的人生哲學：美好的人和事，
就像沙金，淘選後沉澱在記憶深處，時間的洪流怎麼也沖不走。
不太愉快的人和事，則讓時間洗禮後淡出，無牽無掛，了無遺憾。
（攝影必備道具：1. 雨天 2. 一把透明的塑膠傘。）

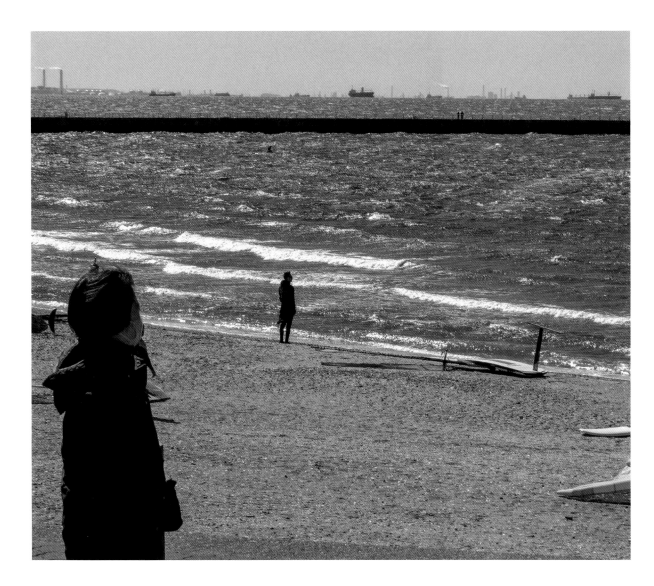

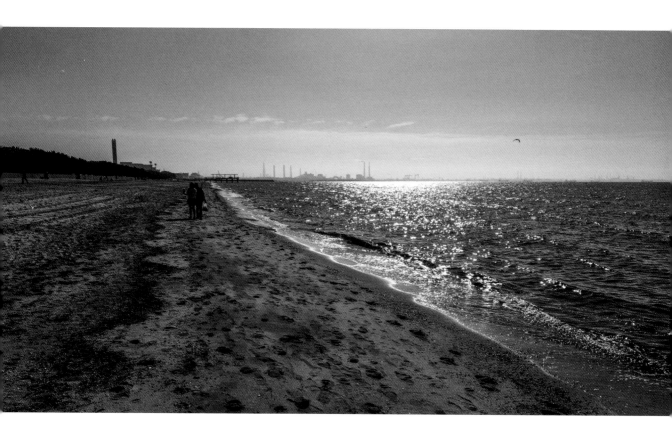

選擇　2013

為何有時黑白？有時彩色？為何有時寫實，有時寫意？

答案是一樣的：某些題材或想法，就該以適合它的黑白或彩色表現。

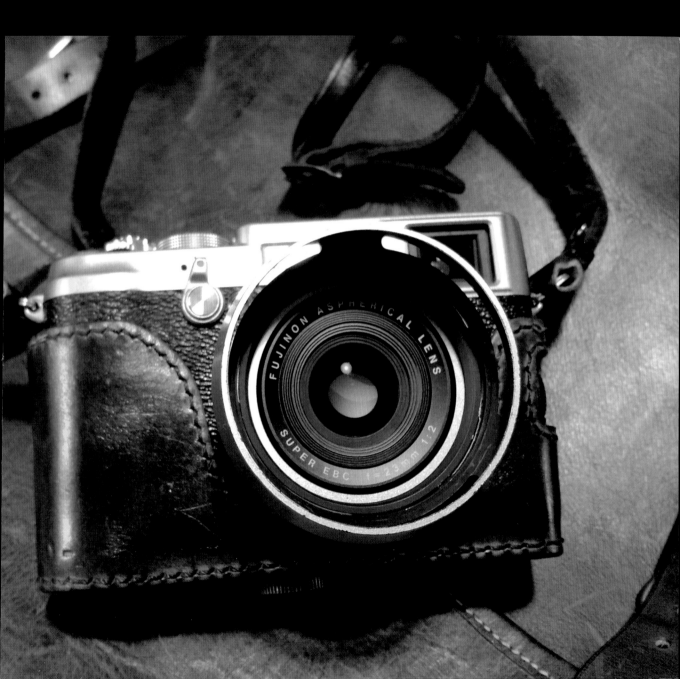

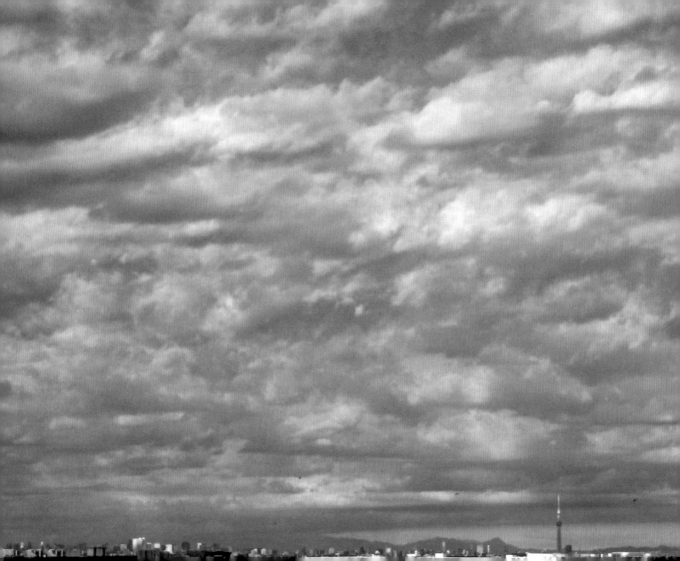

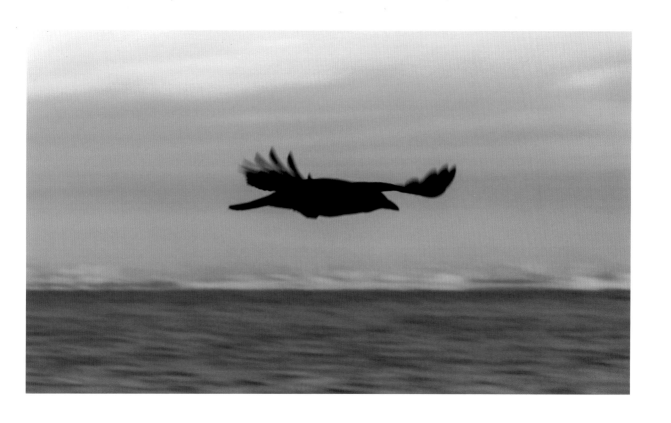

海闊天空　東京近海　2023
有人說烏鴉是黑夜的碎片，但只要拋開成見，
這黑色的鳥，也有天鵝般的美。

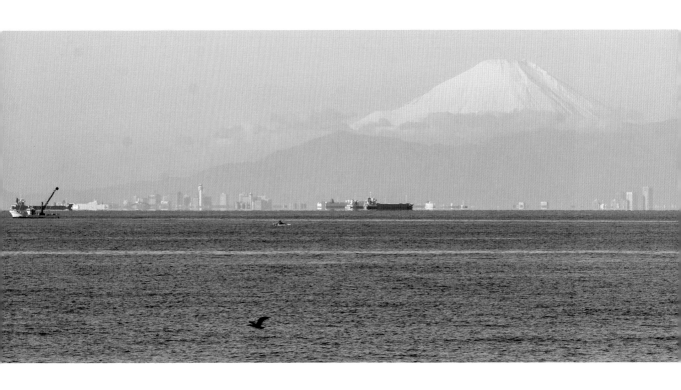

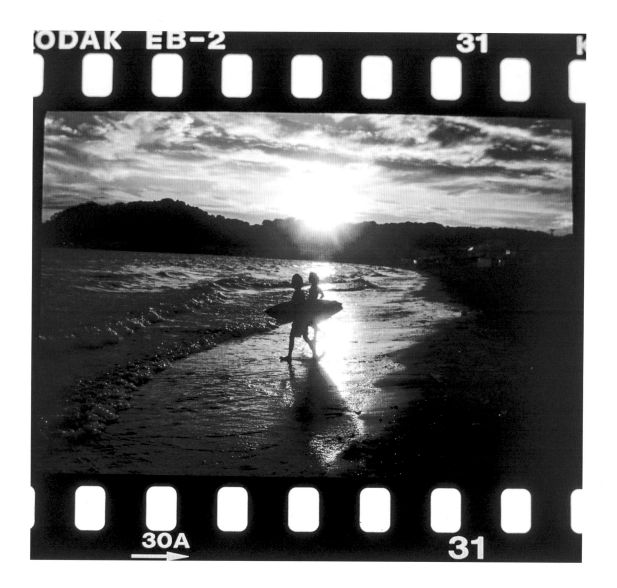

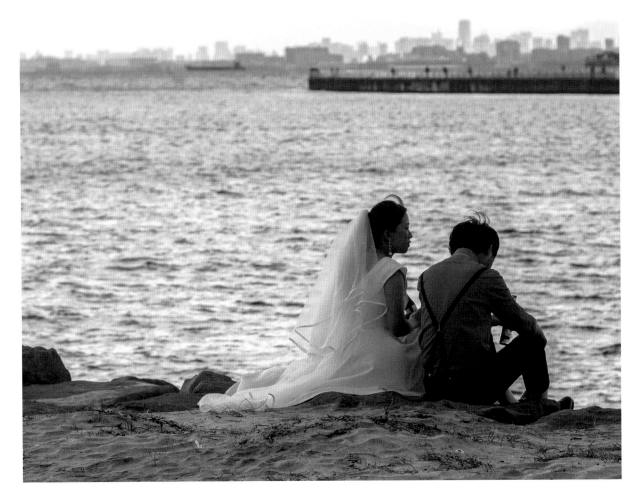

海邊的婚紗　東京近海　2013
茫茫人海，你選擇了一個人，同甘共苦。
若有來生，還會結婚嗎？還會不會選擇彼此？

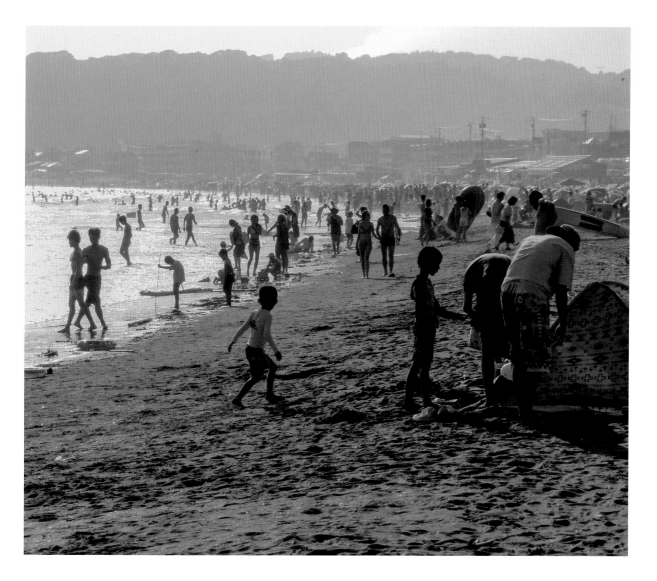

蔚藍色的旋律　東京近海　2023
這是個想你的夜晚，藍色的海潮聲，深深淺淺，來來回回，
時而高昂，時而淒切，如同我的思念。

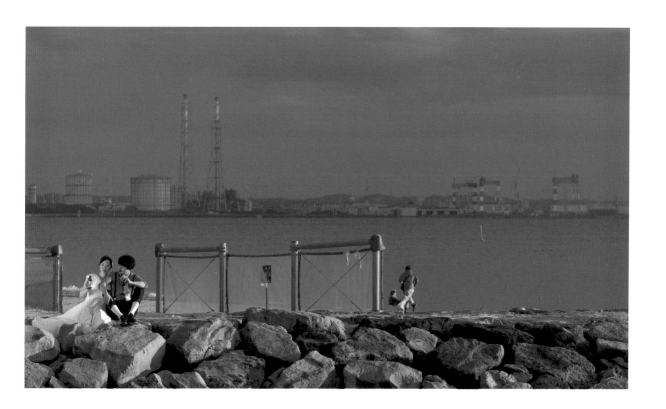

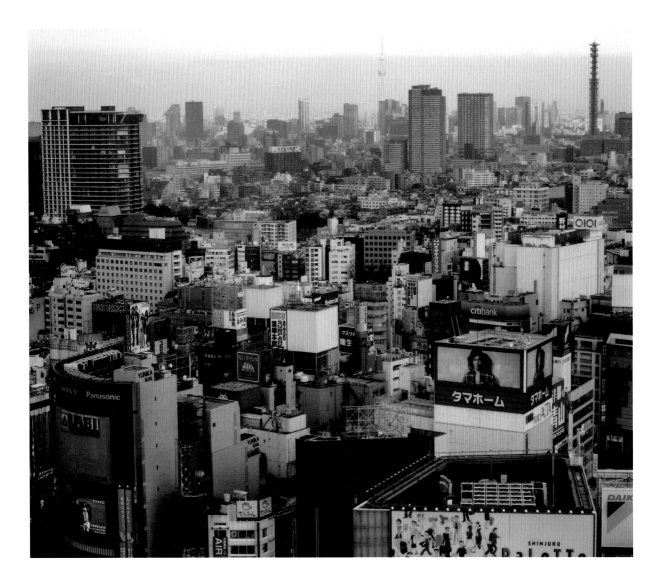

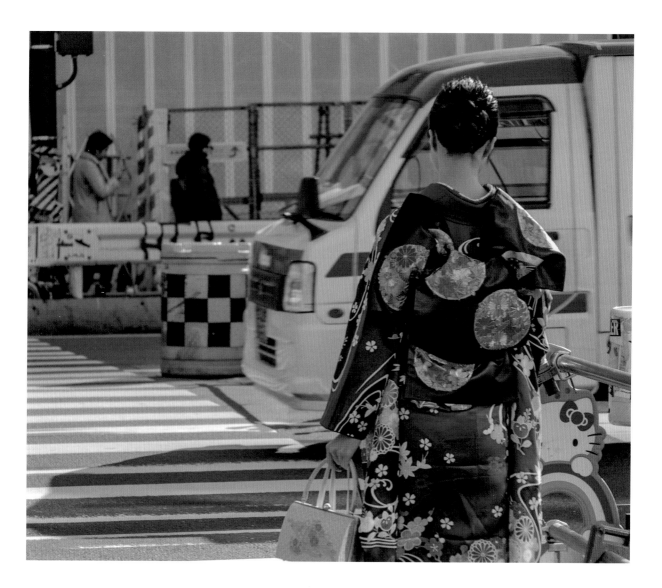

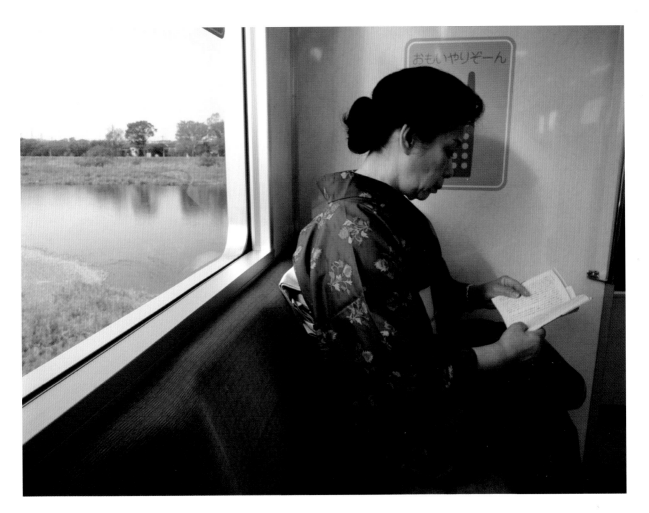

傳統與現代 2013
傳統服裝在時間的洗禮後已成經典，然而，再美的服裝也美不過人的姿態，
列車窗外的風景，既襯托也成全了這畫面。

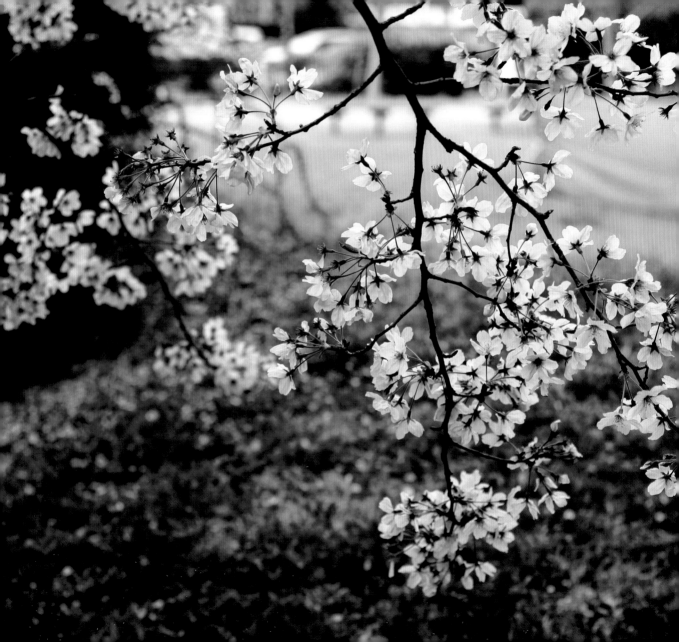

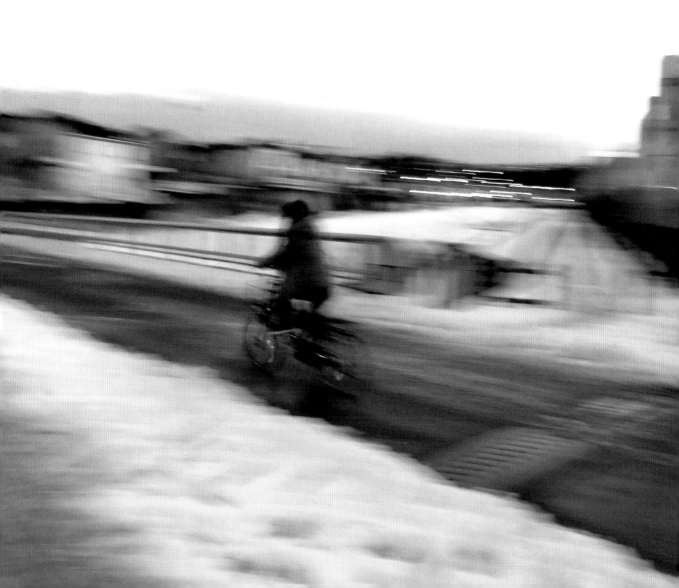

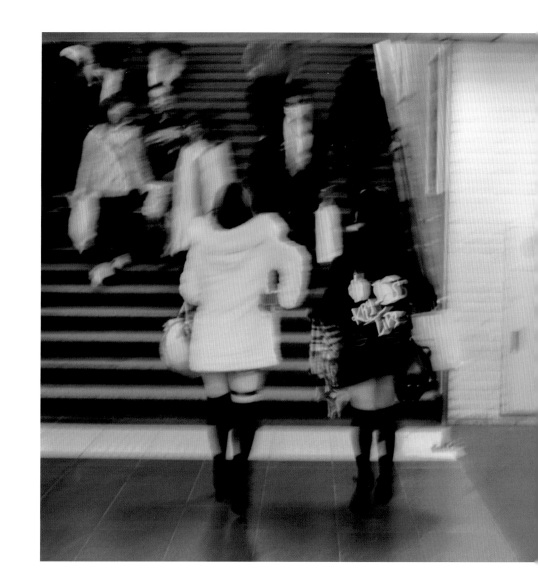

左頁｜心之所向 2012
冰雪之夜，該去哪兒？
跟誰在一起？
是否會更溫暖？
該按著心裡的方向去嗎？

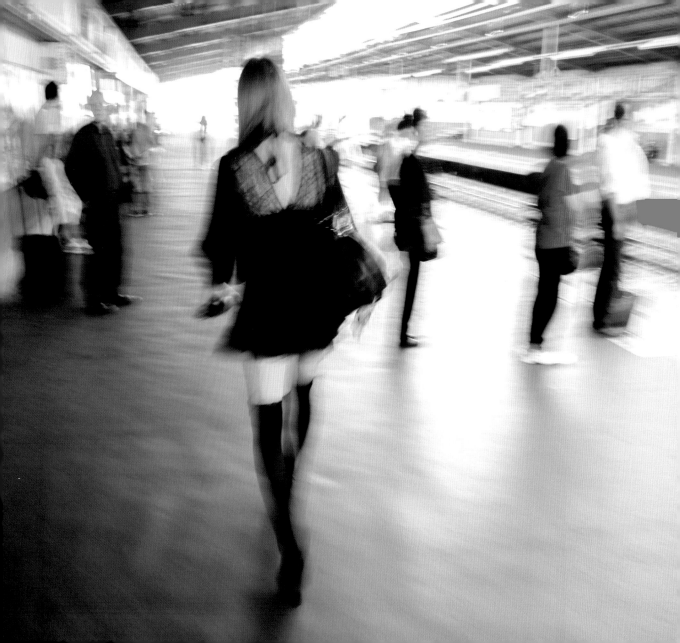

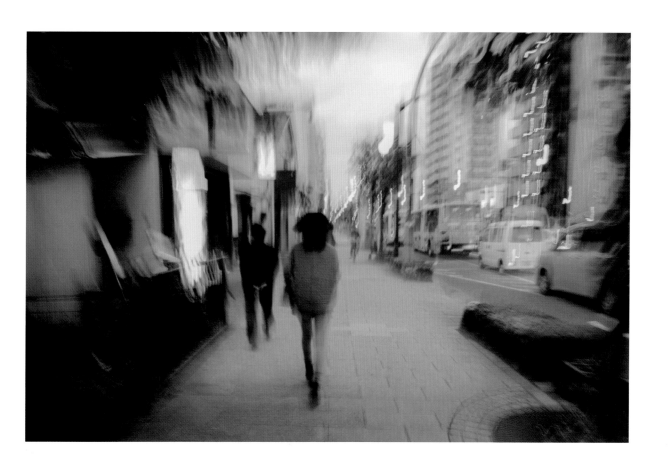

詩情般的湧動 2018
激情燃燒成夢境般的美，只能沉醉，不願醒來。

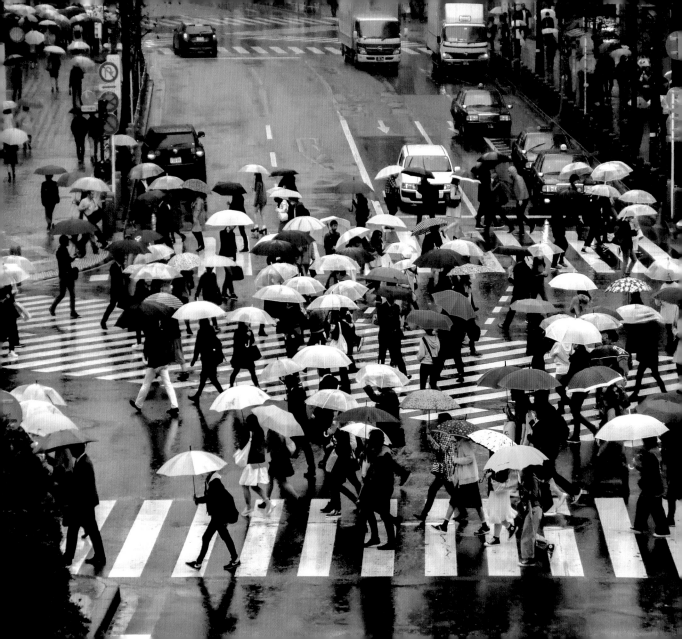

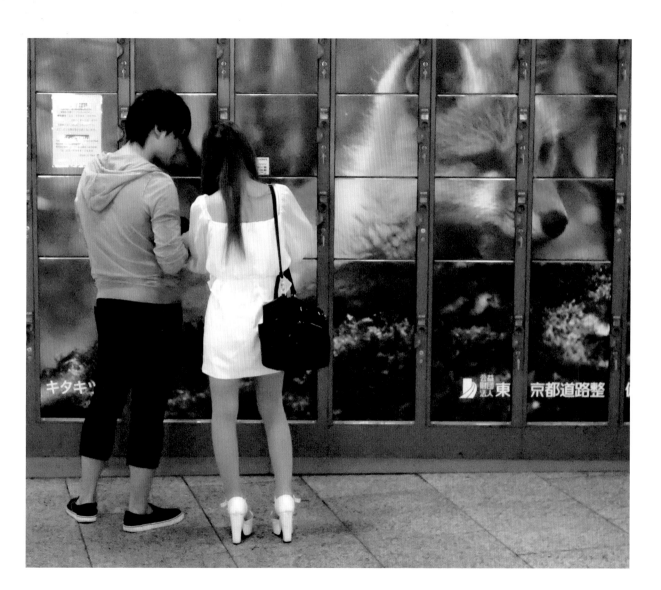

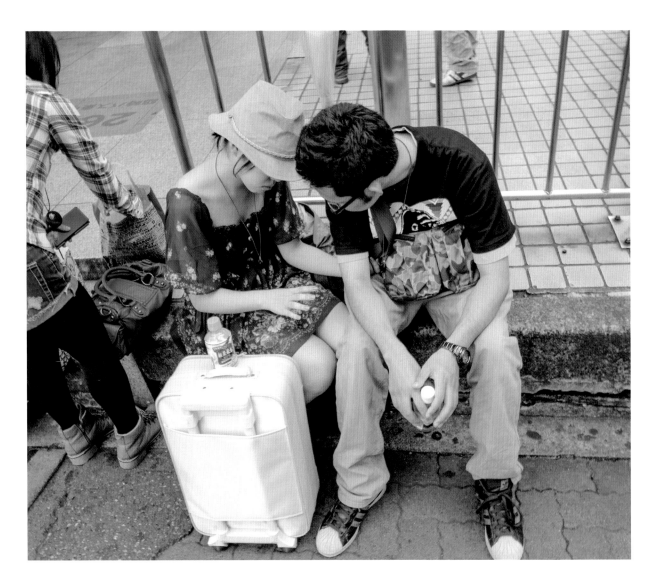

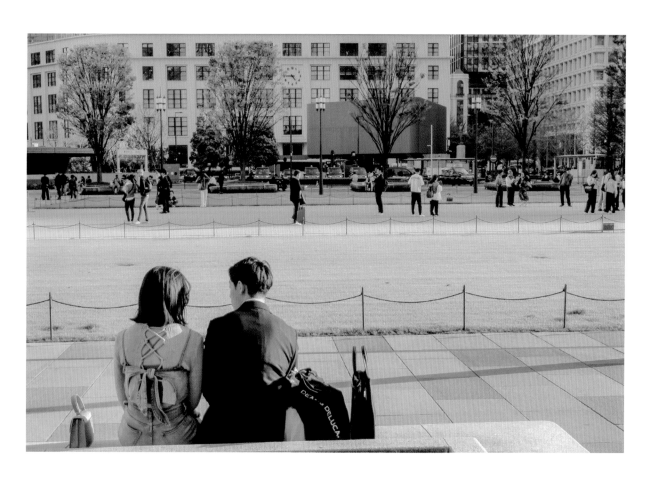

左頁｜手的表情 2012
有些至關重要的感受，一時找不到恰當的文字時，
身體語言反而更快地如實表達。

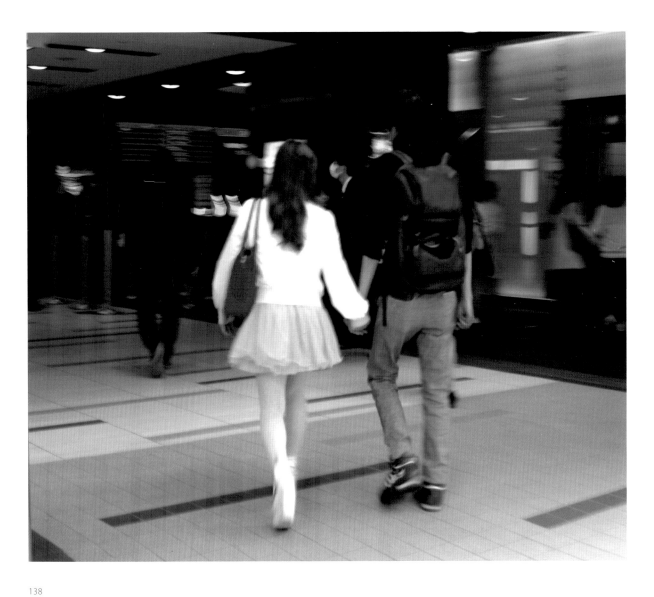

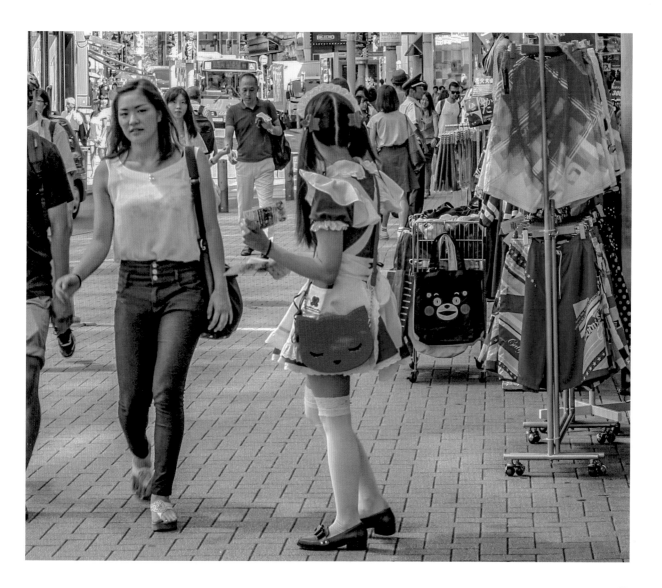

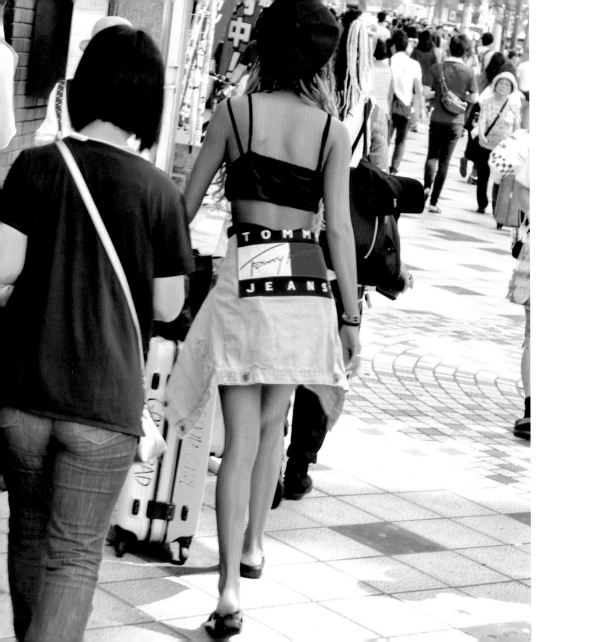

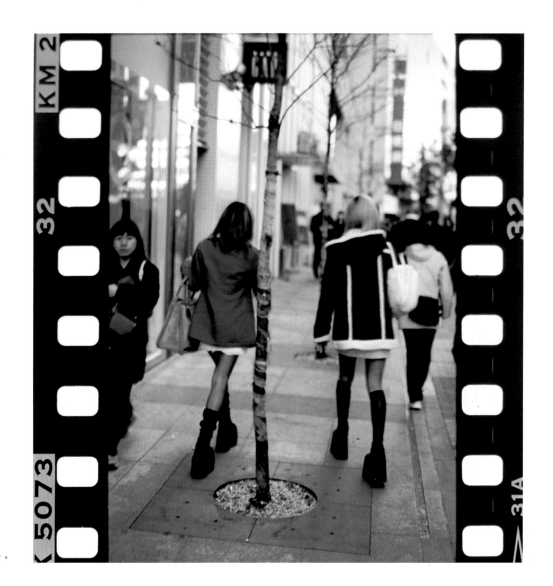

勇敢時尚 2014
時尚感成就了
一個城市的美，
具鑑賞力、
勇於表達的人們，
是其中的必要元素。

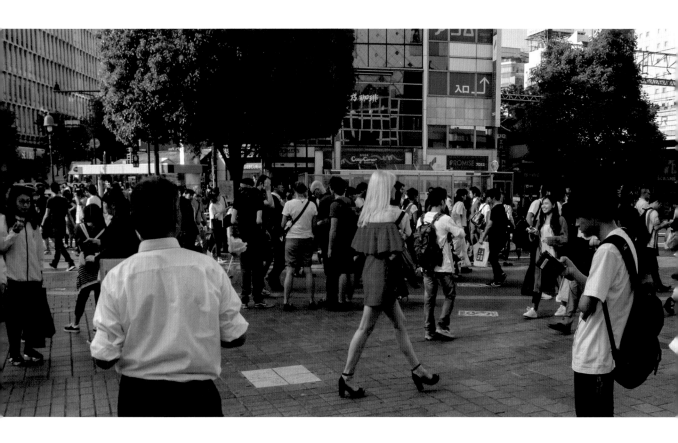

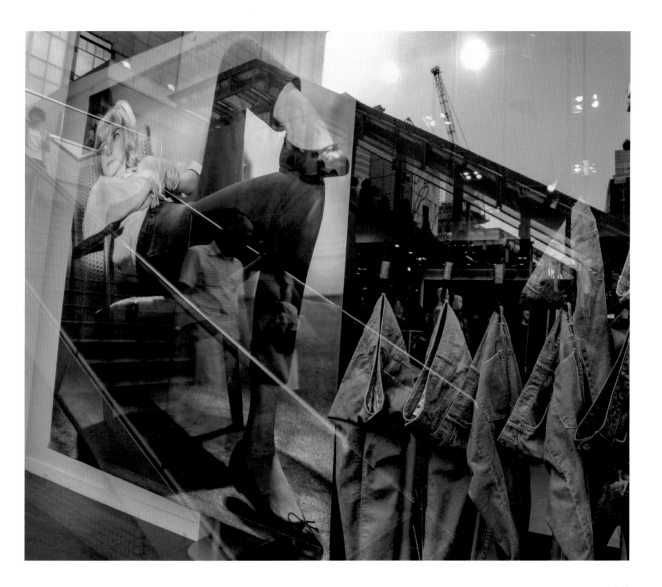

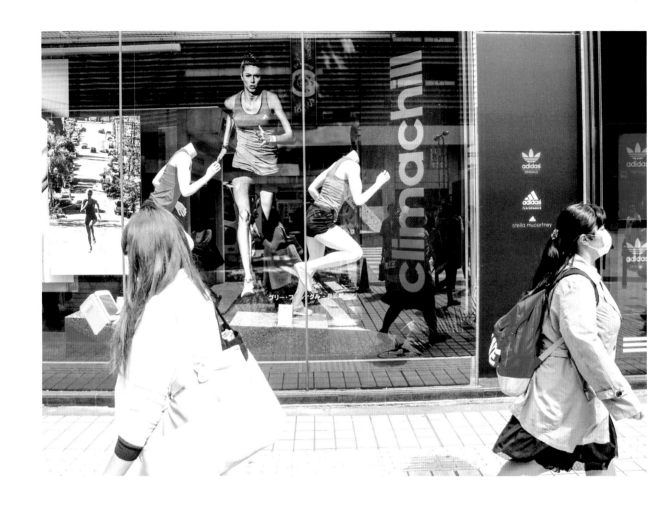

時空的交叉 2019
前景、背景裡，都有運動的形象，
朝著相反的方向，讓畫面更有張力。

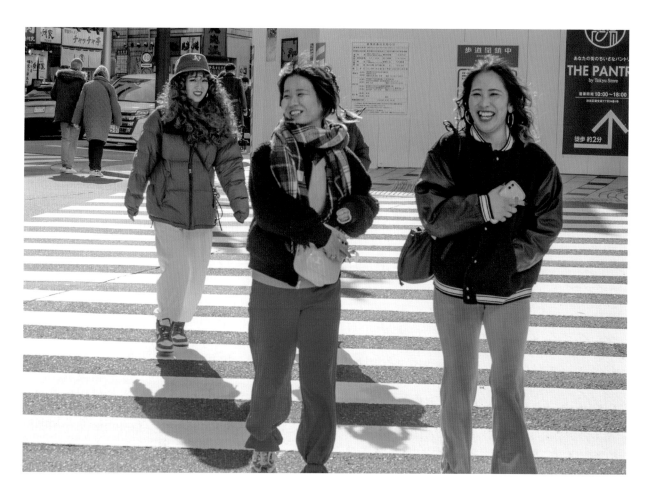

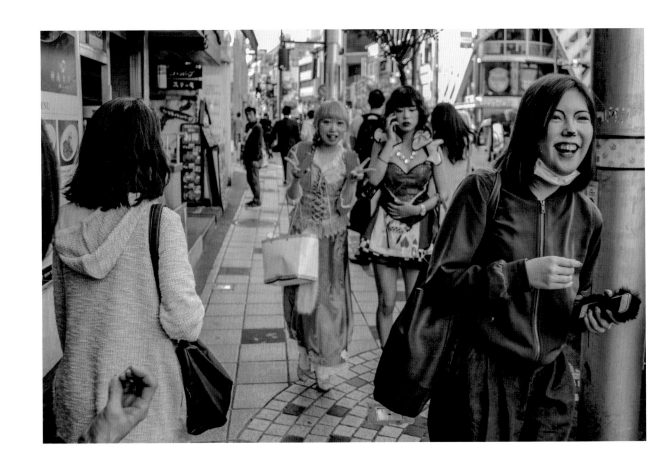

Cosplay 澀谷 2019
在澀谷，經常看到國內外的 cosplayer。
這是一項有趣的藝術表現，
在我心中，與巴黎、米蘭的時裝展比起來，更親近些。

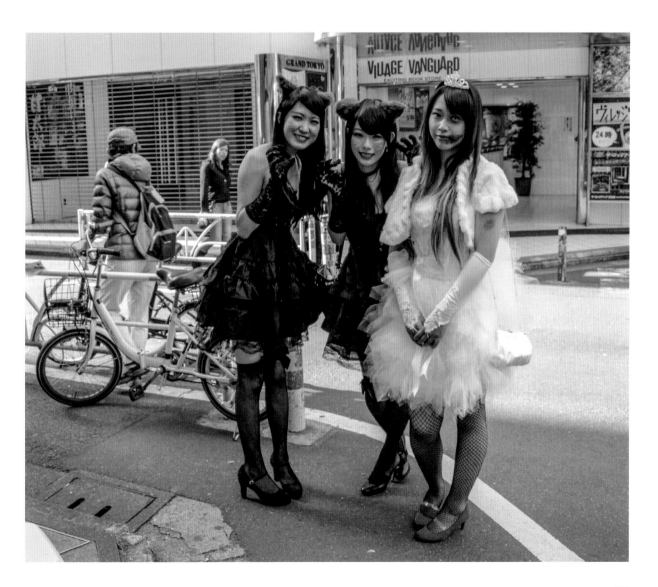

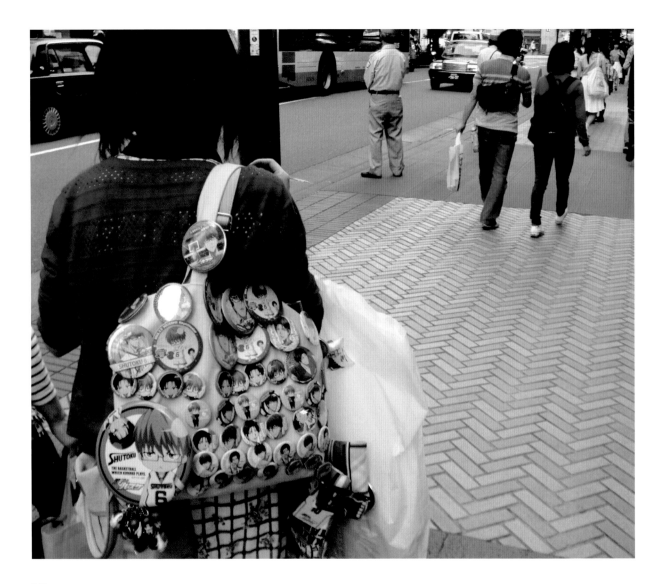

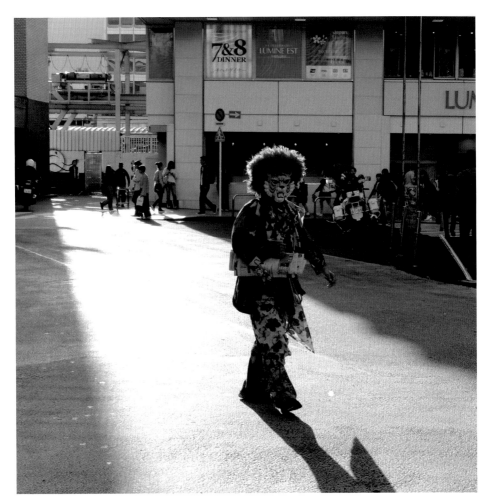

街頭即劇場 2017

你看你的，我演我的。

演戲的不是瘋子，看戲的也不傻。

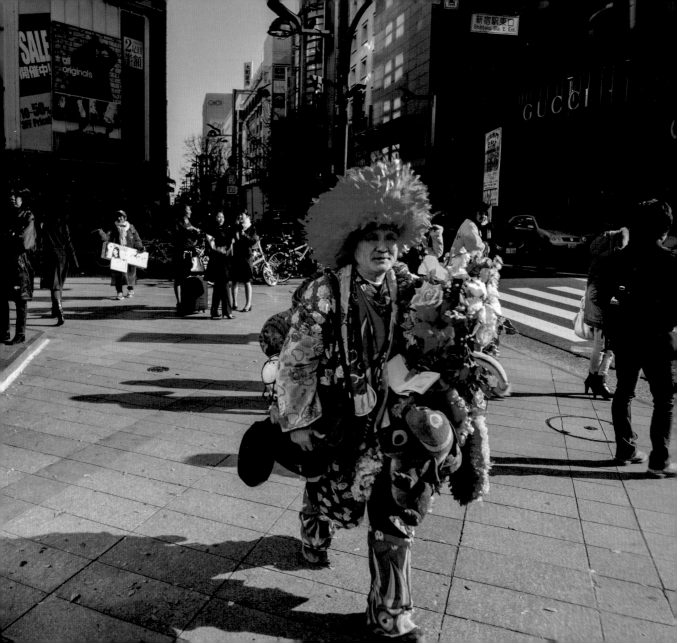

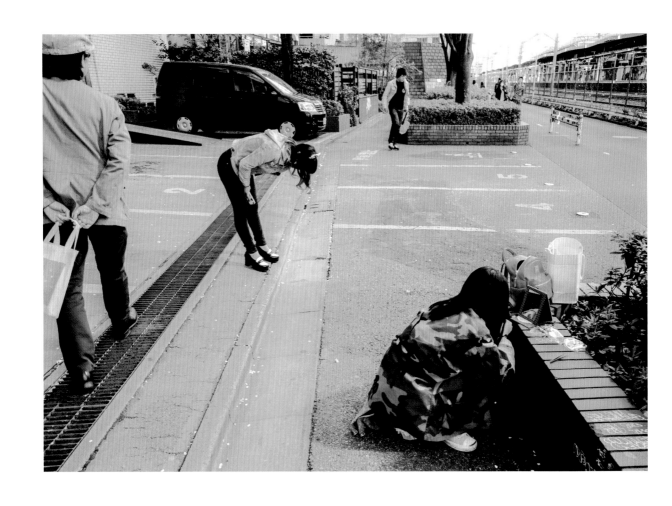

是生活還是戲劇？ 2013
在同樣的時空裡，有人彎腰，有人化妝，
何等不可思議地自然！

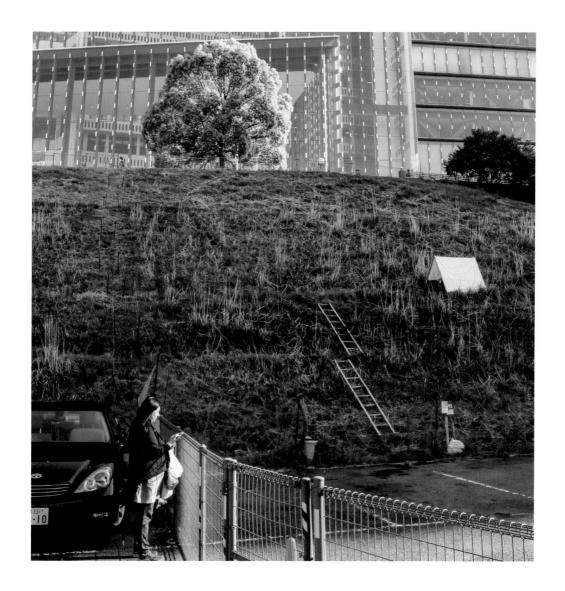

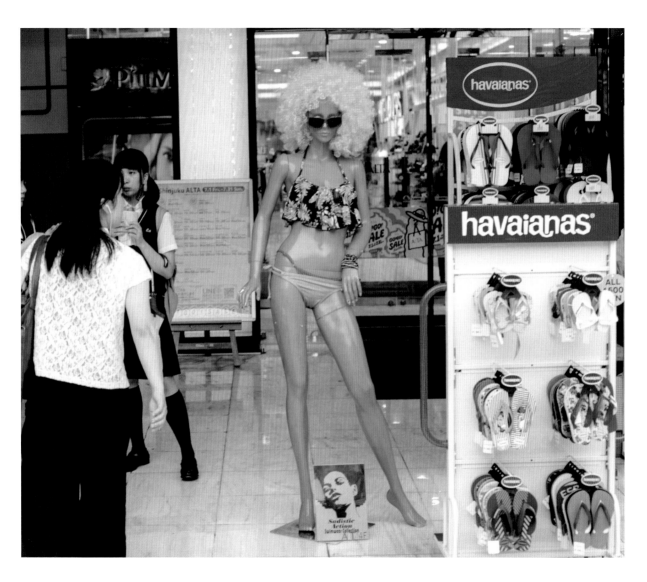

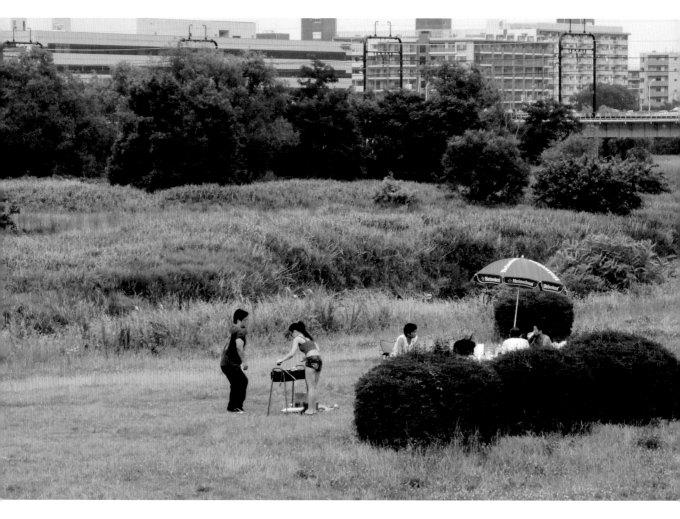

左頁｜超時尚 2016
追不上的未來派。

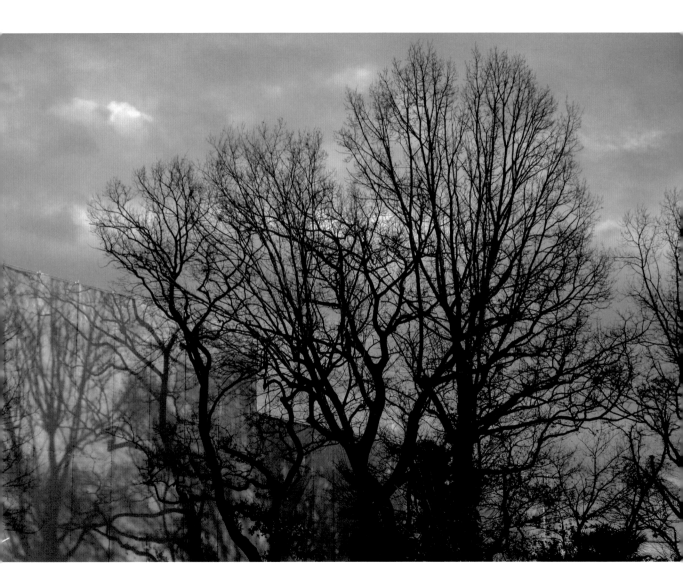

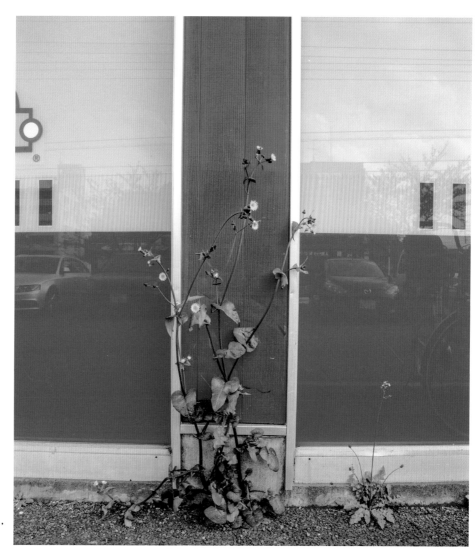

生命就該如此綻放 2013
蒲公英彷彿對我說：
別在乎那些，讓生命盡情綻放，
才是最美、最重要的。

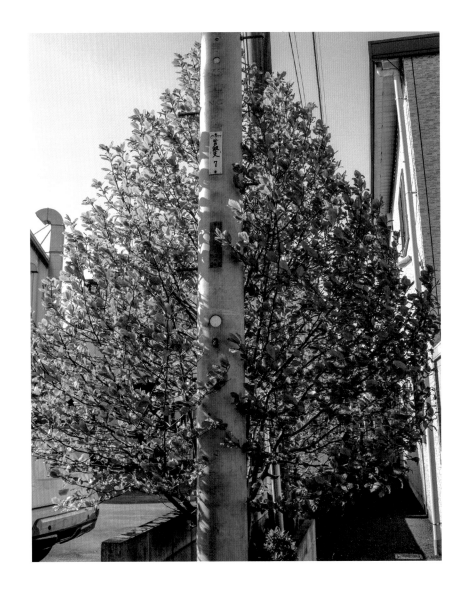

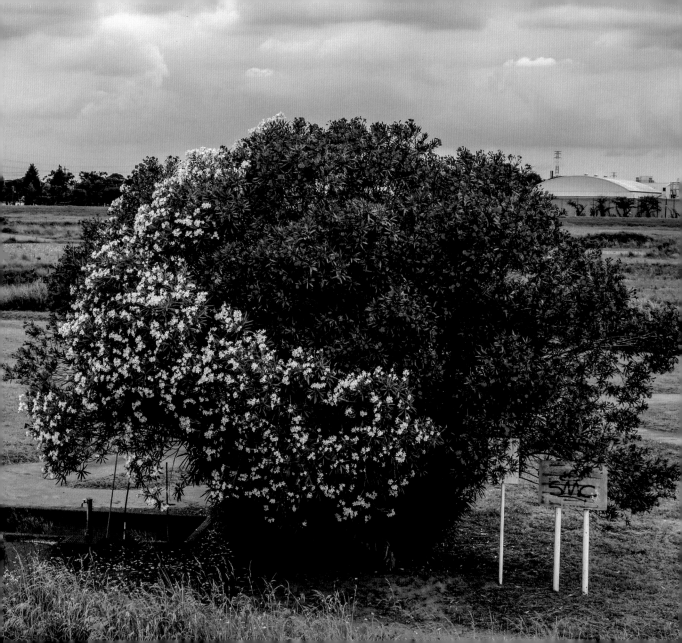

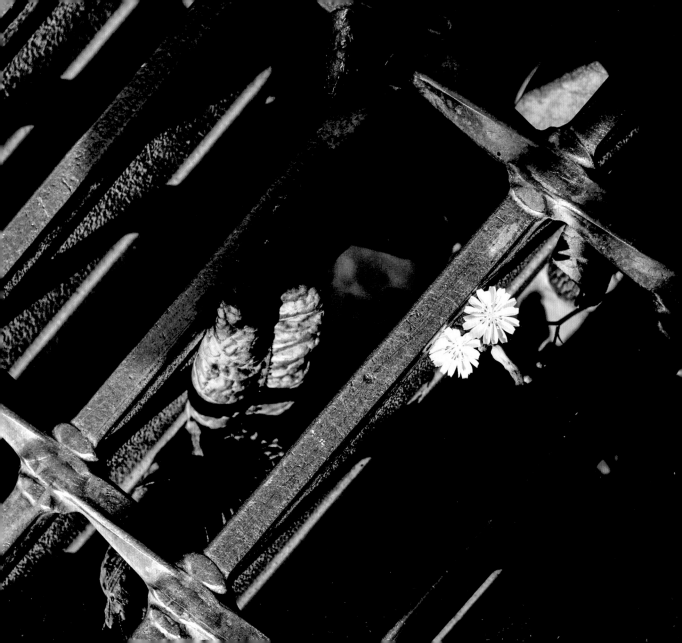

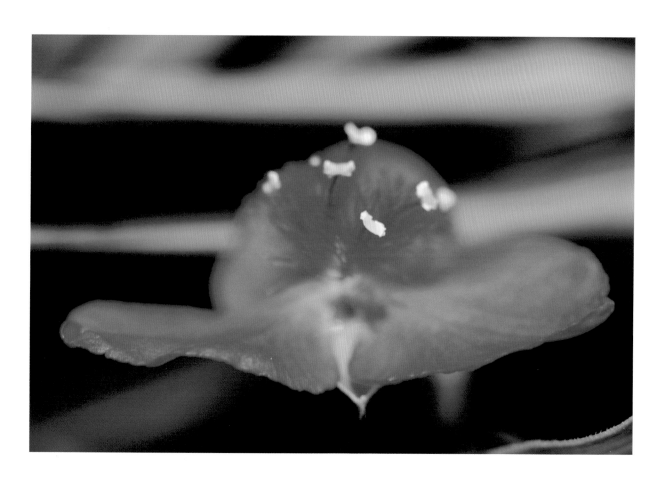

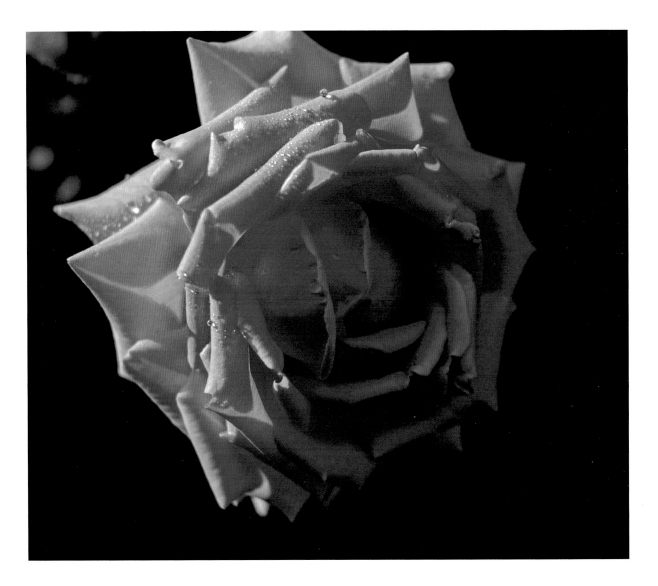

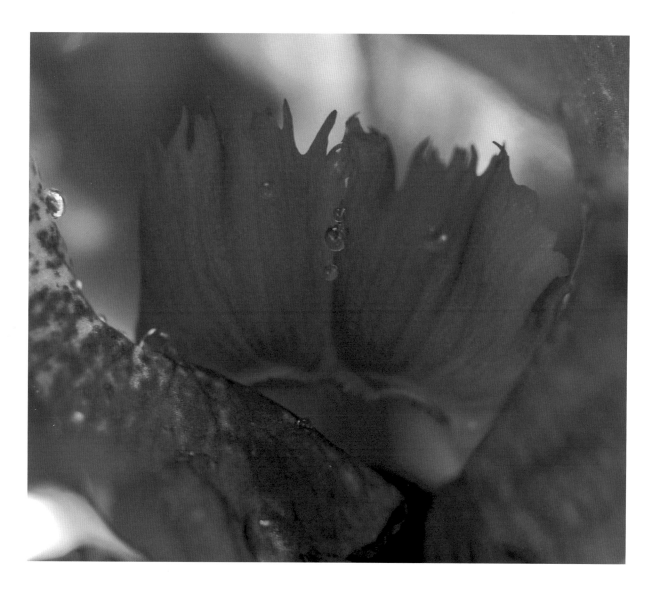

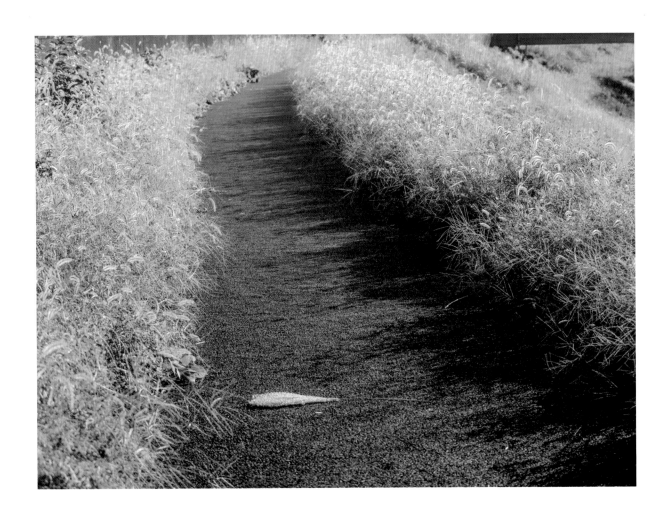

綠茵的觸感　2016
路的兩側，軟綿綿的一片綠意。
總讓我想起生長的那片遼闊草原。

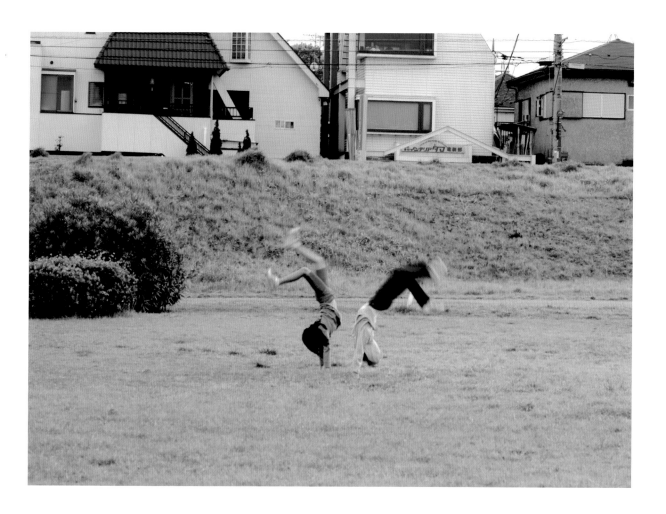

童年的回憶　多摩川　2009
傍晚時分，兩個女孩在初春的草地上玩得很愉快，
我的童年，也是這般地美好。

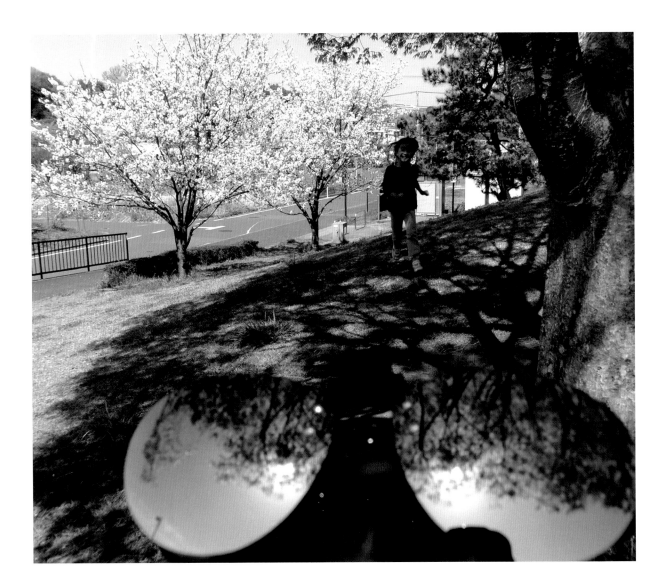

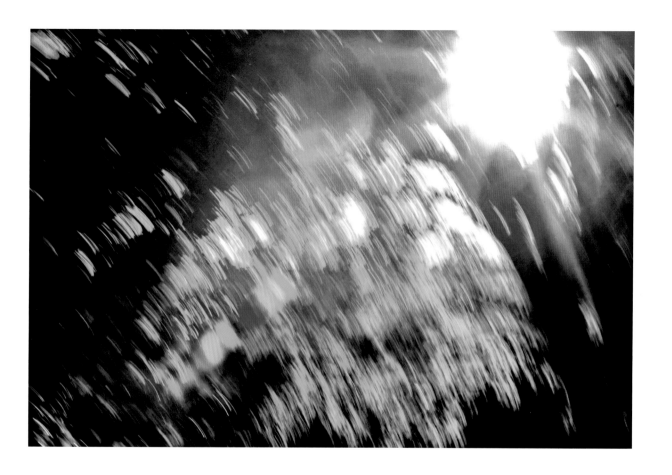

彩虹般的晨光　2009
早晨，我在林間跑步時看到這景象，陽光透過樹林照了進來。
我邊跑邊看那靈動的五彩繽紛，邊跑邊按快門拍了下來。

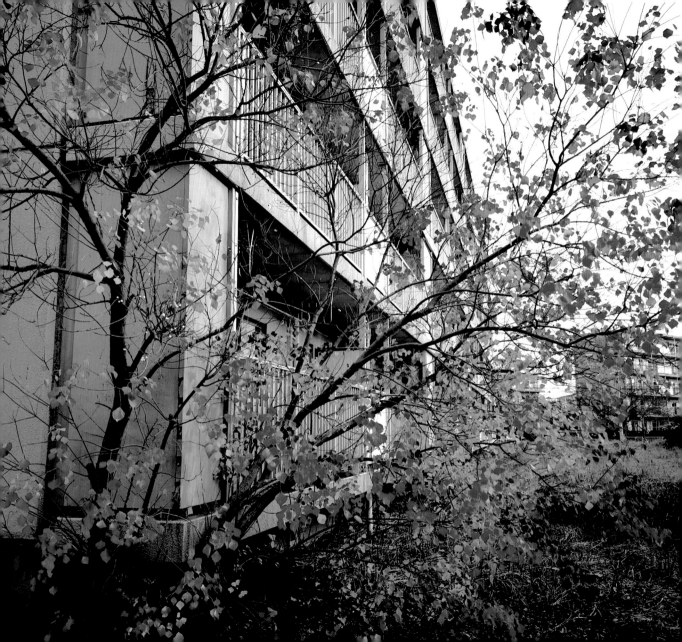

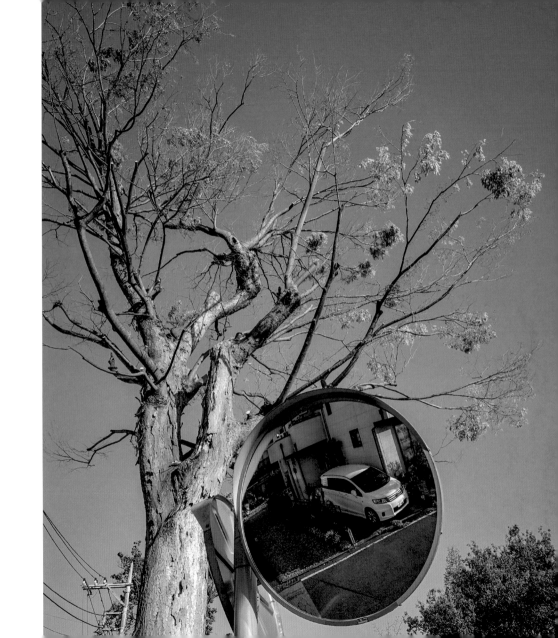

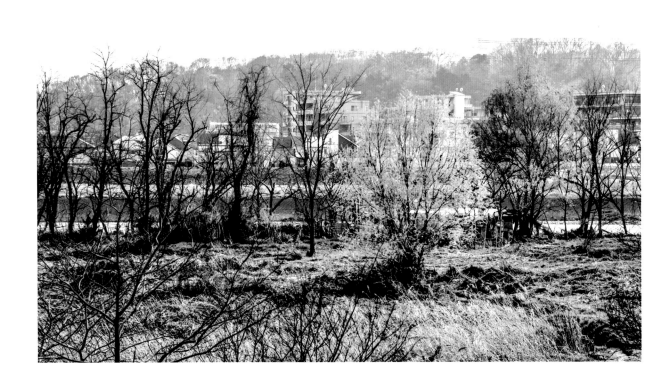

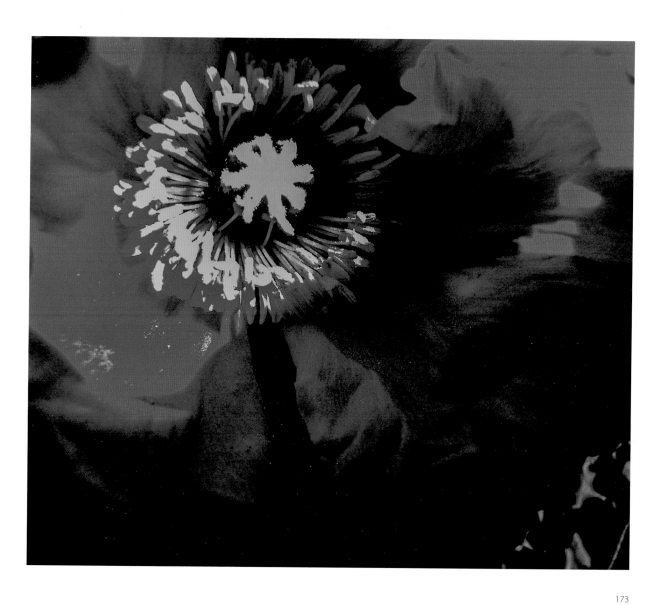

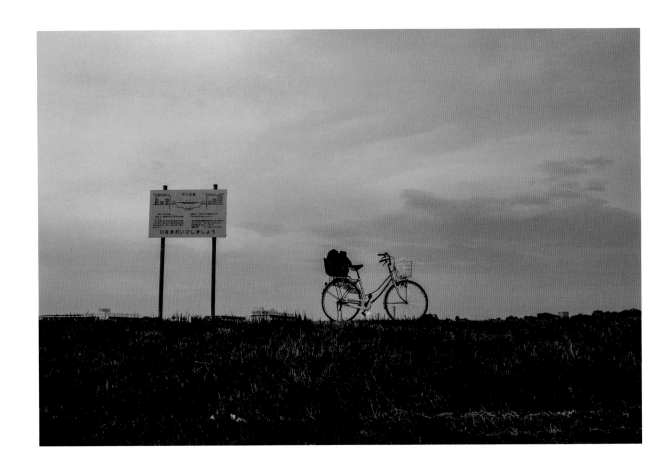

FANTASTIC SKY 2013

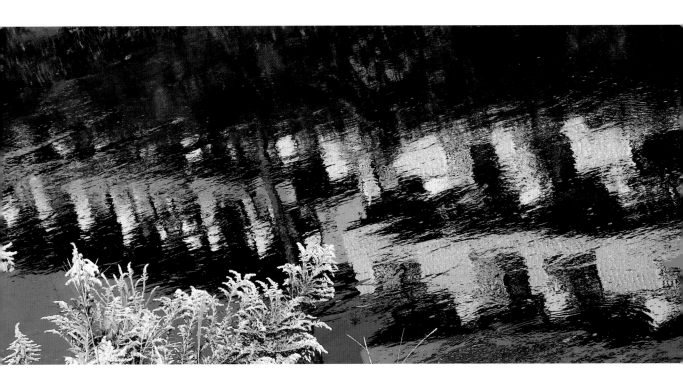

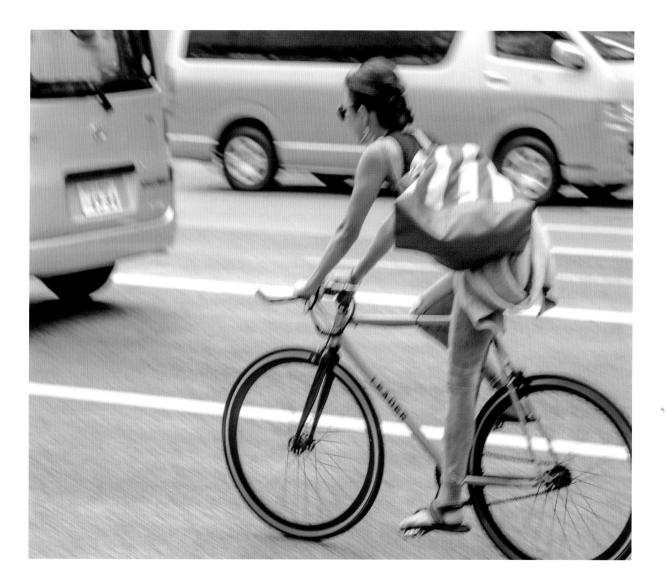

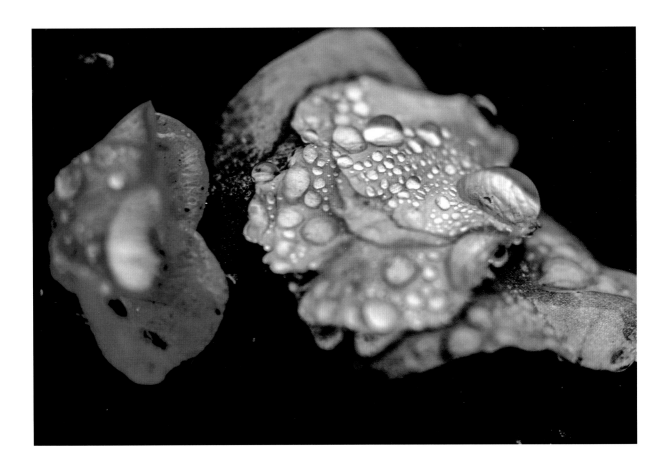

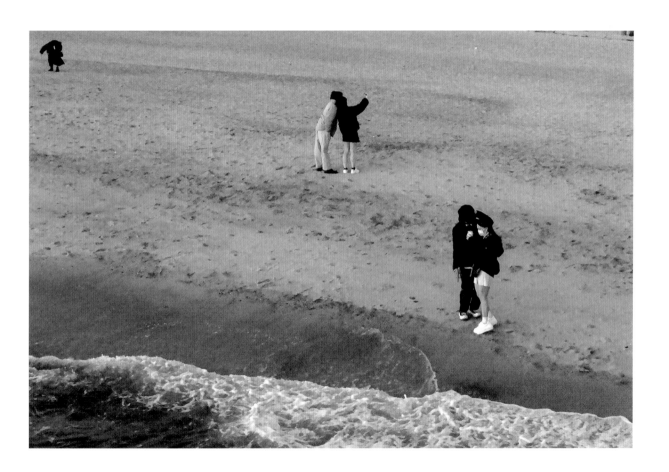

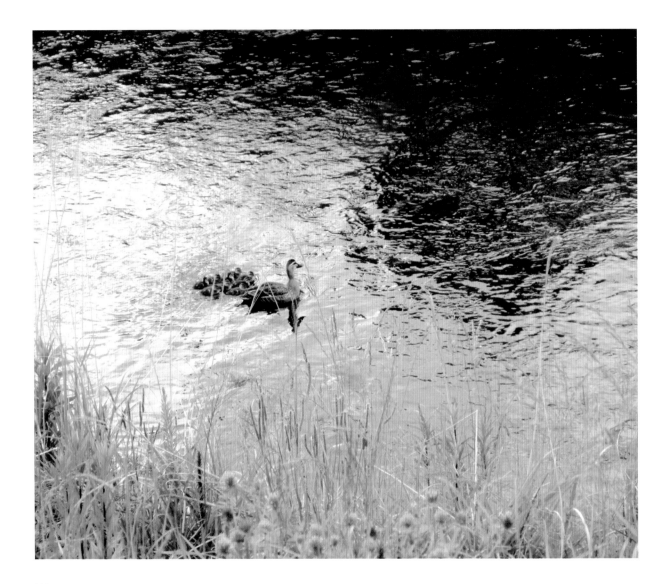

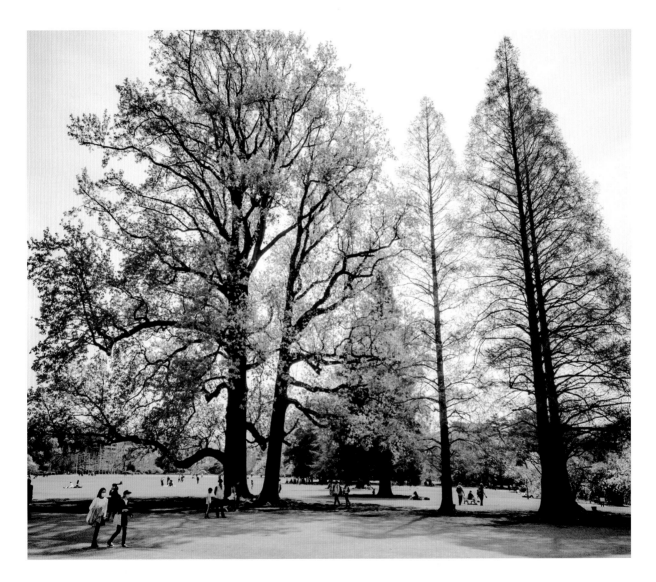

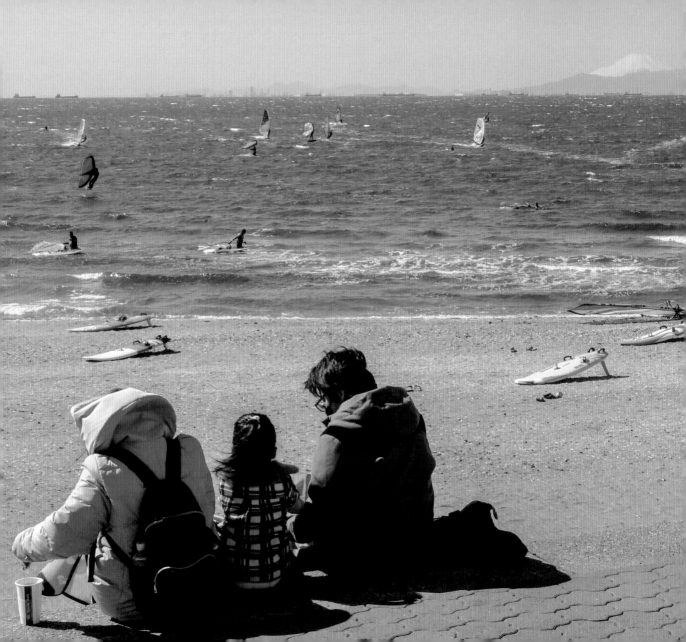

「唱出你的夢想
夢想就會如願」
遠山這樣呼喚
海浪在伴唱
海風在指揮
我在傾聽

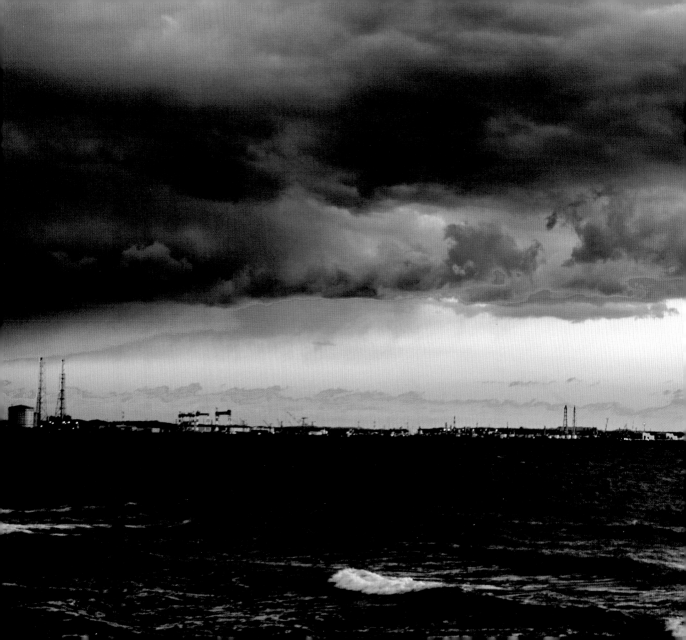

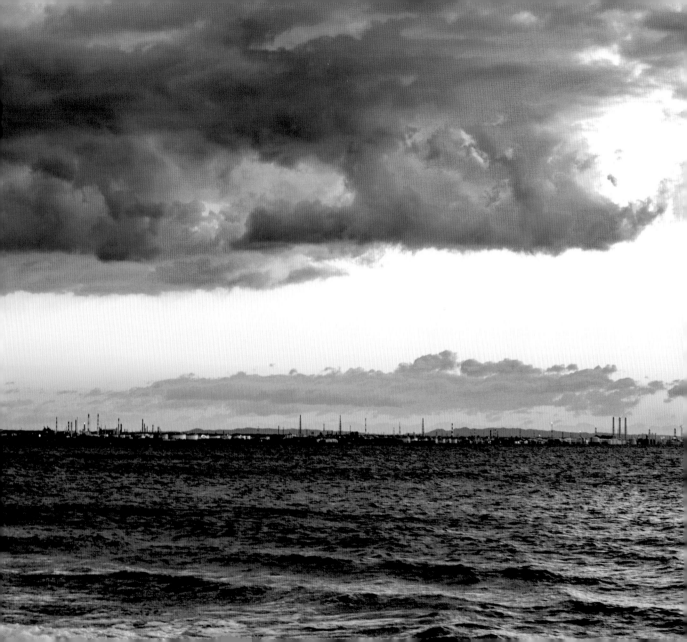

攝影之於我
從暗到明

上個世紀的九〇年代，到2024年的春天，我大量地拍攝東京，本書收錄的照片即從中挑選而來。

這三十幾年間，攝影界迎來前所未有的技術革新：從底片進入數位時代。在這劃時代的變革中，我想不單是我，大部分的攝影愛好者都經歷抗拒、猶豫、併用、實驗、接納的過程。

三十多年間的前半段，約十五年左右，我用底片拍攝。底片種類有彩色負片、彩色反轉片、黑白反轉片（Agfa）、黑白負片，格式有135、120，也有4×5等。至於拍攝主題，我喜歡跨領域。只要感受到特別的美，或覺得畫面構圖有趣，適合以攝影語言描繪，無論是人物、樹木花草、動植物到日月星辰，我無所不拍。

底片時代的攝影，無論彩色或黑白負片，拍完顯像後，一時仍看不到正像，待沖印後才能知道拍攝效果。沖印店只能洗出標準值相片，這時若有暗房，就能沖印出各種不同色調和反差的相片。這過程本身，即是一次次的秘境探索。只要嘗試不同的相紙、不同強度的光與不同的曝光速度，就能得到意想不到的結果。因此，直到今日，我仍懷念那個曾經使我入迷，久久不能自拔的過程，也覺得底片仍有其獨特的美感。

我曾擁有一間小小的暗房，設備簡易，只能在晚上使用，好避開日間強光。一進暗房，點上安靜柔和的紅色暗房燈，拿出一張白色無垢的相紙，用底片投影曝光後，當下相紙上尚未呈現結果。但只要把相紙輕輕放進顯影液，不久，神秘且讓人興奮不已的瞬間將出現在眼前。白天所拍攝的鮮花或人們的笑容，如蒙娜麗莎神秘的微笑般，一一慢慢地浮現。同一張底片蘊藏多種可能性，而每一次的沖印，則呈現不同的明暗、色調及反差。彷彿花開的瞬間，沉靜而美好，達到某種高度集中的愉悅或成就感，就是這種魅力，讓包括我在內的每一位攝影愛好者目不轉睛。

因此，我在暗房裡不知幾度迎來黎明，從不覺得勞累。

數位時代的到來，暗房成了明室。調整照片改用lightroom這樣的軟體，不需遮掉紅色以外所有的光，也不需一間

密室。只要有一台筆記型電腦，無論是在公園、咖啡店，都可以調（我不太喜歡用「調」這個詞，依然喜歡用「沖洗」這說法）照片。感謝科技的進步，讓明室依然有不變的樂趣。用RAW格式檔，可以調出自己喜愛的顏色、色調，也能增減明部與暗部的細節。

本書所收錄的作品，見證了我這段從暗到明的歷程。

無論是用望遠鏡、顯微鏡，或是手裡的相機，人們總要對準感興趣的對象觀看，我們需要觀看這些影像，是為了什麼？我常常自問。我想，滿足好奇心，或是覺得賞心悅目，所以留著反覆看，甚至作為紀念，是其中一個原因。其次是為了透過觀看這些看得見的影像，尋找並探索其背後的奧秘。我想，無論是藝術表現，或是藝術欣賞，也不外是基於這些理由。

我認為，拍攝人物或靜物、風景時，如果加上拍攝者獨特的審美觀以及想像力、情感等主觀因素，能讓作品更加抒情。因此，我也常自問，是否能拍出如詩如歌的照片？是否能將對詩歌的想像力與詩情融入攝影裡？這是我長期的探索與追求。

當我一拿起相機，這就是我的樂器。每一次按下快門的瞬間，我總思考著：這次能否演奏出動人的樂曲？能否瞬時攫住當下的氣溫、氛圍、情緒，如實地或甚至更多地，傳達給觀者，連笑聲都能聽聞？

我仍持續在拍攝的路途上，緩進，或奔馳。

本書的出版，首先特別感謝我在早稻田大學電影研究所時期的同學洪雅文小姐，她以剛毅的意志與絕佳的策劃能力，克服了種種困難，催生出本書。也感謝美術設計黃瑪琍小姐，她的專業風格讓本書增添更多美感。感謝黃秀如總編，對於我的作品的認同，以及細膩地處理編印過程。能透過攝影認識這些專業人士，以及喜愛這本書的每一位讀者，讓我感到幸運，並珍惜這段得來不易的緣分。

E Arohan

2024年5月15日，於東京

写真の旅路
暗室から明室へ

本書は、2024年の春までおよそ30年にわたって、撮影した東京の写真をメインに構成されている。この期間、写真界はフイルムからデジタルへと、技術進歩の新しい時代を迎えた。おおくの写真家たちは、初期のデジタルには疑問を持ち、戸惑い、併用し、受け入れるに至った。私もその中の一人である。前半の15年ほど、フイルムで撮影し、カラー、白黒、ポジ、ネガ様々なフイルムを使った。フォーマットも135，20，4×5などのほぼ全種類を試し、楽しい経験を積んだ。テーマは、人物、動植物から太陽、月、星々に至るまで、美を感じた対象全てに、憧憬と敬意を持って撮影した。

フイルム時代の醍醐味の一つは暗室。私も当時小さな暗室を持っていた。赤いソフトなひかりの中、露光した一枚の印画紙を、現像液の中にそっと入れる。前に撮影した人々の笑顔が、やがてゆっくりと水の中、印画紙の上に浮かび上がる。それは花が咲くような、モナリサの微笑みのような、美しい瞬間である。一枚のネガから何枚ものトーンが異なるプリントが作れる。

楽しい故に度々暗室で朝を迎えた。

デジタルになってから、暗室は明室に変わった。Lightroom等のソフトを使い、公園でもカフェーでも、ノートPC一台あれば、写真のトーンを好きなように調整できる。創作の楽しみは相変わらず。科学技術進歩の恵みに生きる至福を感じる。

人はなぜ写真イメージを好むだろうかと思う時がある。宇宙望遠鏡、顕微鏡、写真機。これらは人類の視野を、未知の世界へと大きく伸ばした。人々は興味ある対象を観察し、撮影する。資料として、記念として保存する。見える世界を通して、見えざる裏の神秘を解明して来た歴史が、撮影することの重要性を物語っている。

私が目指して来た写真は、詩の想像力、メタファー、叙情性を写真創作に応用する試みであった。歌曲のように、人の心に残る写真は可能でしょうかと自分に問いかける。カメラを手にシャッターを押す時、これは

私の楽器だ。今回こそ感動の一枚が、撮れるかも知れないとわくわくする。

遊牧民は、美味しい水と草を探し、旅を繰り返す民である。モンゴル人の私に言わせれば、写真家もまた、心のイメージを探し求め、旅を続ける遊牧民のような者であると思う。

写真集出版の際、私が早稲田大学大学院で映画の勉強をしていた時の同級生、洪雅文さんの揺るぎない意志と力強い行動力、優れた企画力によって実現に至った。この場を借りて深い感謝の意を表したい。ブックデザイナーの黄瑪琍さんに、心より感謝する。彼女の優れた美的センスが、この本を一層美しくしてくれた。チーフ編集者の黄秀如さんに、心より感謝の意を伝えたい。彼女がこの本に収録されている写真を大変気に入ってくれて、印刷の全過程で高質の本に仕上げるために、細心の努力を貫いた。

本書を愛読する読者の皆さんとの繋がりを幸運に思う。写真を通して出来た、すべてのご縁は人生の大切な宝物である。

E Arohan
2024年5月15日、東京にて

Photography as a Part of Me
From Darkness to Light

From 1990s to the spring of 2024, I extensively photographed Tokyo City, and the photos in this book are selected from the results of these activities.

During these thirty years, the photography world underwent unprecedented technological innovations: transitioning from films to digital files. In this epoch-making transformation, most photography enthusiasts, including myself, experienced it through five stages: denial, hesitation, bargaining, experimenting, and acceptance.

In the first half of this period, I used film cameras for picture taking with various types of film: color negative, color reversal, black and white reversal (Agfa), and black and white negative, with formats such as 135, 120, and 4×5. As for the subjects, I felt like crossing boundaries. Every time I spotted a specific beauty or found the composition interesting and suitable for depiction, whether it was people, trees and flowers, animals, or celestial bodies, I photographed them all.

With color or black and white negatives, you couldn't immediately see the positive images after shooting. You had to wait till the films been developed and printed to see what you captured. The photo lab could only produce standard images, but if you have a darkroom, you could develop prints with different tones and contrasts. This process itself was a series of adventures into wonderland. By trying different types of photo paper, varying light intensities, and exposure speeds, you could achieve unexpected results. Even today, I still miss the enchanting process that once fascinated me and felt that film still has its unique charm.

I once had a small darkroom, with basic equipment, only workable after sunset to avoid strong daylight. Stepping into the darkroom, I would turn on the quiet, gentle red safelight, take out a pristine white sheet of photo paper, expose it with a film projection. There were no results at first. Then I gently dipped the paper into the developer, soon, a mysterious and thrilling moment would unfold before my eyes. Scenes I captured during the day would slowly emerge, akin to the enigmatic smile of Mona Lisa. Each frame of film held multiple possibilities, and each printing revealed different levels of brightness, tones, and contrasts. Like the moment a flower blooms, serene and beautiful, reaching a certain height of concentrated joy or achievement, this enchantment kept every photography enthusiast, including myself, captivated.

With the advent of the digital age, the darkroom has become

an illuminated room. Adjusting photos now involves using software like Lightroom, no need to block out the light or a separate room. Using just a laptop, whether in a park or a café, you can process (I prefer "develop" to "process") photos. Thanks to technological progress, a well-lit room still holds its enduring charm. Using RAW format files, you can adjust colors, tones, and details of highlights and shadows to your preferences.

The works included in this book bear witness to my journey "From Darkness to Light". Whether it's through a telescope, a microscope, or a camera in hand, people always aim to observe objects of interest. Why do we need to view these images? I think it's partly to satisfy curiosity or find them aesthetically pleasing. For those reasons we keep revisiting them, even as a form of commemoration. What's more, it's to seek and explore the mysteries behind these visible images. Whether for artistic expression or appreciation, it should be based on these reasons.

I believe that when photographing people, still life, or landscapes, adding the photographer's unique aesthetic perspective, imagination, emotions, and other subjective factors can lyrically improve the work. Therefore, I often ask myself, can I capture poetic images? Can I infuse the imagination and emotions of poetry into photography? This has been my long-time exploration and pursuit.

I continue the journey of photography, whether advancing slowly or sprinting forward.

For the publication of this book, I bestow my first and foremost thanks to Ms. Hong Yawen, my classmate from Graduate School of Letters, Arts, and Sciences Waseda University. With strong will and planning ability, she overcame difficulties and brought this book to fruition. I also thank Ms. Huang Mali, the graphic designer, whose professional style adds more aesthetic value to this book. Thanks to Huang Hsiuju, the editor-in-chief, for her recognition of my work and meticulous handling of the editing works. Being able to meet these professionals through photography, as well as every reader who loves this book, makes me feel fortunate. And I dearly cherish this hard-won connection.

E Arohan
May 15, 2024, Tokyo

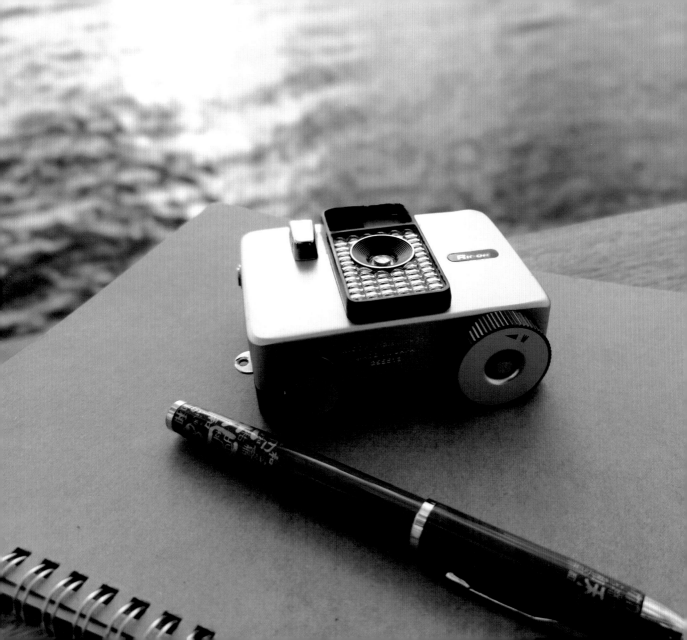

我的三件神器 2023
我是紀錄片導演（從業近三十年），
到哪兒都得帶上這三件神器。
看著這些就有動力，可說是我的power items。

左岸波光 380

東京 詩的瞬間
TOKYO POETIC MOMENTS

攝影／文字／日譯	E Arohan
美術設計	黃瑪琍
總策畫	洪雅文
總編輯	黃秀如
編輯協力	非爾
行銷企劃	蔡竣宇
出版	左岸文化／左岸文化事業有限公司
發行	遠足文化事業股份有限公司（讀書共和國出版集團）
地址	231 新北市新店區民權路 108-3 號 8 樓
電話	02-2218-1417
傳真	02-2218-8057
客服專線	0800-221-029
E-Mail	rivegauche2002@gmail.com
臉書專頁	https://facebook.com/RiveGauchePublishingHouse/
團購專線	讀書共和國業務部 02-22181417 分機 1124
法律顧問	華洋法律事務所 蘇文生律師
印刷	博創印藝文化事業有限公司
初版一刷	2024 年 7 月
定價	1000 元
ISBN	978-626-7462-09-6（精裝書）

國家圖書館出版品預行編目（CIP）資料

東京 詩的瞬間 = TOKYO POETIC MOMENTS/E Arohan
攝影 . 文字 . -- 初版 . –
新北市：左岸文化, 左岸文化事業有限公司出版：遠足文化
事業股份有限公司發行, 2024.07
196 面；19.5×17 公分 . -- (左岸波光；380)
ISBN：978-626-7462-09-6（精裝書）
1.CST: 攝影集 2.CST: 日本東京都
958.2　　　　　　　　　　113008186